與野村重存一起巡遊
水彩寫生之旅
描繪森林、流水與街景

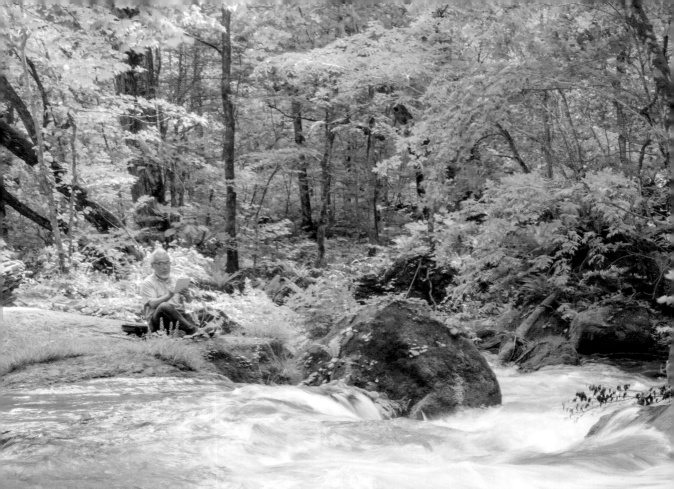

前言

　　我至今去過各式各樣的地方，邂逅許許多多的風景，並將它們畫下。即使是同一個地方的風景，也會隨著季節、時間及天氣等因素的變化，展現出不同的面貌。此外，就算是同樣的風景主題，變換著用水彩、鉛筆等畫具來描繪，也是一種樂趣，完全不會膩。

　　回過神來才發現，我反覆造訪同一個地方，同樣的風景畫了好多張，心中喜愛的主題也大幅增加。

　　本書主要分為以森林和流水為中心的自然風景和以建築為中心的街景這兩大主題，從多次到訪並以素描記錄的場所及風景精選出幾個地方，介紹其相關素描作品及製作過程。

　　自然風景選的是自幼時至今造訪過無數次的、我最喜歡的青森縣。

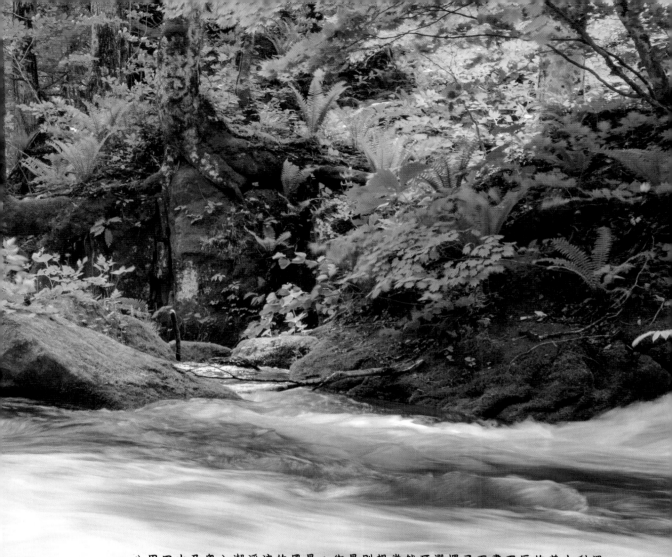

八甲田山及奧入瀨溪流的風景；街景則想當然耳選擇了百畫不厭的義大利溫布利亞地區古都，也是世界遺產的亞西西古城，以及位於普羅旺斯地區呂貝宏谷，獲選「法國最美村莊」的魯西雍。

回味在旅行中畫下的寫生及旅遊記憶的同時，一邊描畫當時景物，這樣的繪畫別具心意。這本書介紹的是基本繪畫法中的一種。如果能作為參考那是最好不過，但繪畫方法沒有定則。因此，希望打開本書的各位讀者，可以將在旅行中所畫的寫生或相機拍攝的相片作為主題，自由的作畫。

野村重存

目次

與野村重存一起巡遊
水彩寫生之旅
描繪森林、流水與街景

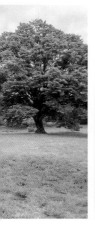
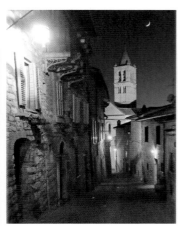
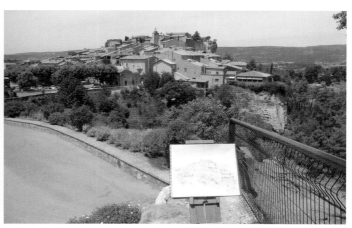

旅行寫生用具介紹

由於是要隨身攜帶的用具，希望能以節省空間的方式收拾最少量的畫具。

【市售的寫生套組】

由作者監督指導、Maruman 公司製造的「vif Art 水彩畫新手套組」。
這款自家設計的小包裡裝有這兩頁提到的全部畫材用具。

以節約的空間收納各大廠牌的畫具。

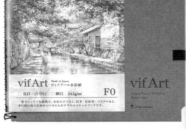

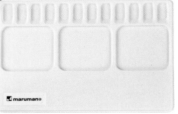

【素描本】

附有 Maruman 公司製的「vif Art（中紋）」素描本，尺寸（F0 號）可以收進專用小包。

【調色盤】

可以夾在素描本中使用的特製原創調色盤，輕量省空間。

組裝

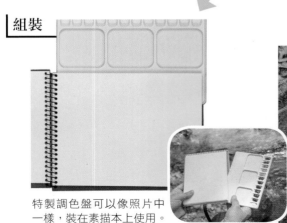

特製調色盤可以像照片中一樣，裝在素描本上使用。

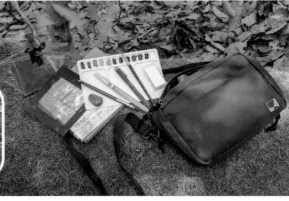

【透明水彩顏料】

Holbein（好賓）公司製造的專家級透明水彩顏料12色套組。有了這個套組，就已足夠隨心所欲的作畫了。

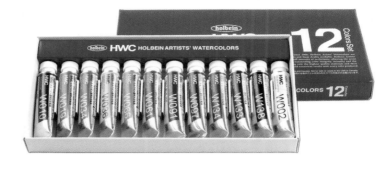

【軟橡皮擦】

軟橡皮擦。附有外盒，易於收納，十分方便。

【鉛筆】

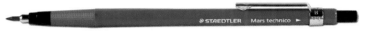

STAEDTLER（施德樓）公司製的工程筆。和自動筆一樣可以重複按出筆芯。不用削尖木頭筆身，最適合野外素描。

【磨芯機】

每個廠牌的磨芯機都適用於 2mm 的工程筆筆芯。

【代針筆】

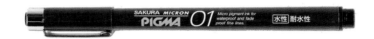

SAKURA CRAY-PAS 公司製的水性顏料筆。墨水風乾後即具耐水性，也可以在上方著色，是適合素描的筆。

【取景框】

Holbein 公司製，取景構圖時重要的工具。

【3 種水彩筆】

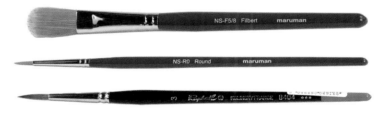

上：塗大面積時使用的平頭水彩筆。（Maruman）
中：細部收尾用、筆頭較細的圓頭水彩筆。（Maruman）
下：法國 Raphael（拉斐爾）公司製造，使用柯林斯基紅貂毛的最高等級水彩筆。因其繪畫時優異的手感及高泛用性，是能作為主要繪畫用筆的極品。

【洗筆袋】

折疊式籃型洗筆袋。需大量用水時，相當便利。

【水筆】

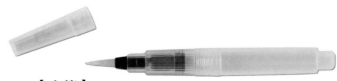

在筆管中加入水後，這枝筆就能溶解顏料，對於野外素描來說十分便利。SAKURA CRAY-PAS 公司製。

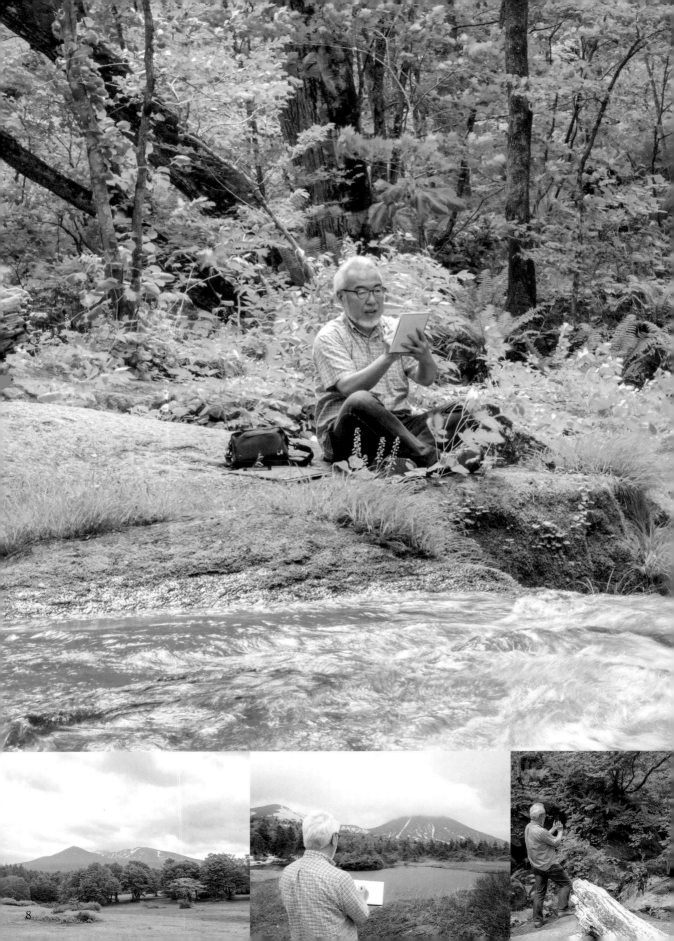

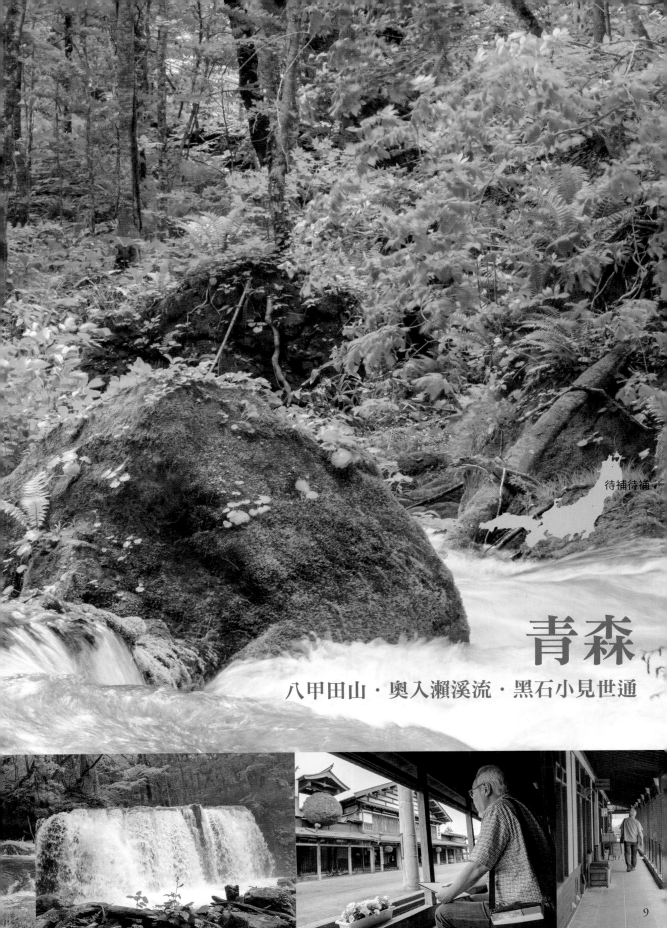

待補待補

青森
八甲田山・奥入瀬渓流・黒石小見世通

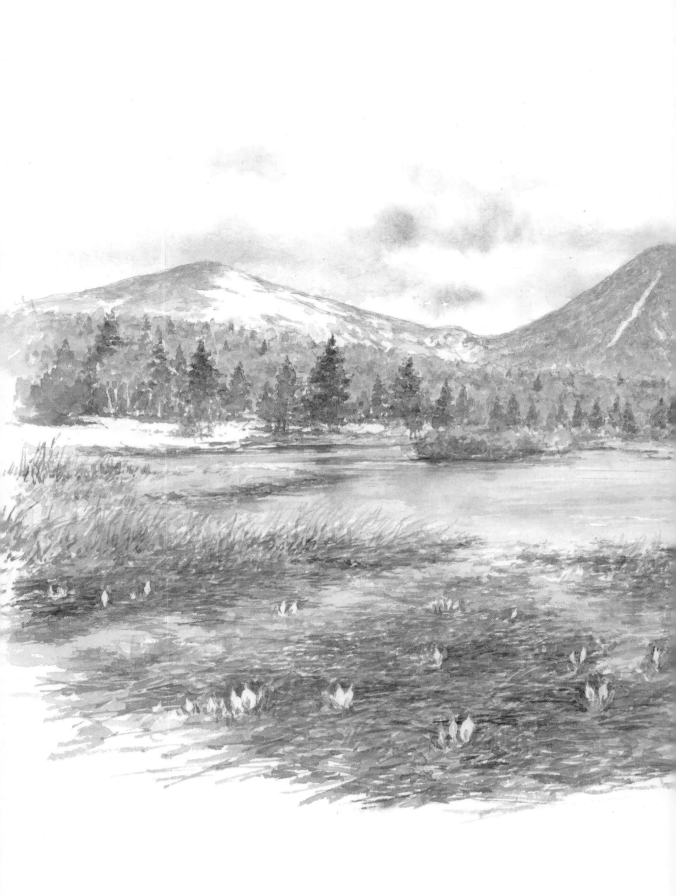

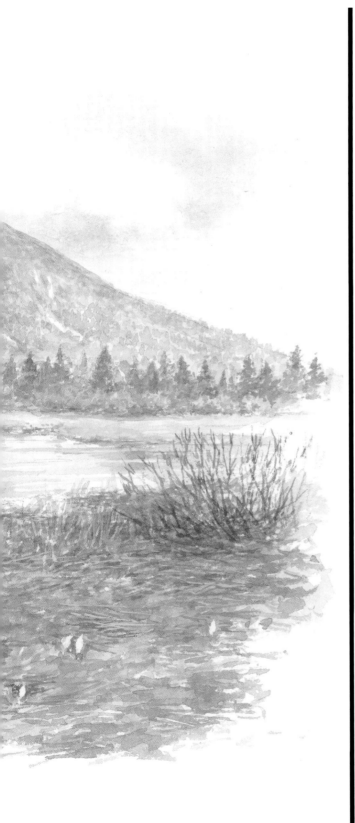

青森縣
八甲田山　睡蓮沼

初夏的濕地

「睡蓮沼」是一片高原濕地，橫亙於南北八甲田連綿的山峰間，比標高約1,000公尺的笠松峠稍低的位置。

從這片濕地上能夠將北八甲田山系五座主要山峰一覽無遺，5月下旬融雪後便能看見水芭蕉。這裡鋪設了木板路並設有木板觀景台，是能悠哉寫生的好場所。我將右邊的高田大岳（1,552公尺）和小岳（1,478公尺）納入畫中。

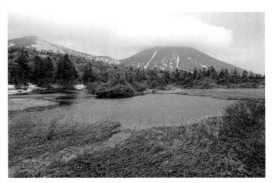

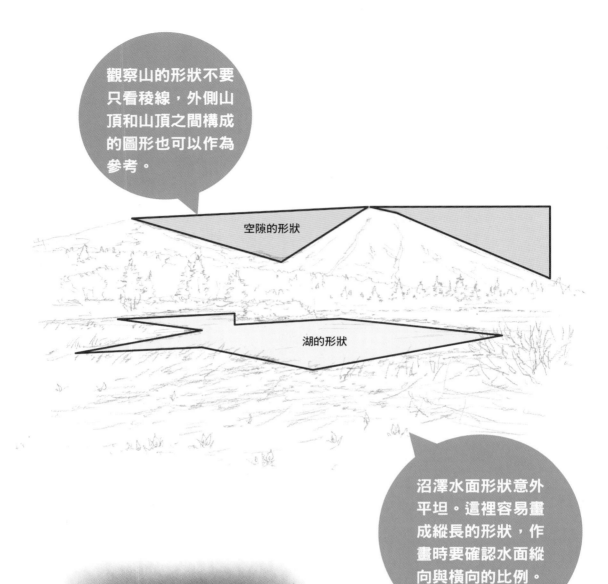

觀察山的形狀不要只看稜線，外側山頂和山頂之間構成的圖形也可以作為參考。

空隙的形狀

湖的形狀

沼澤水面形狀意外平坦。這裡容易畫成縱長的形狀，作畫時要確認水面縱向與橫向的比例。

打草稿的小秘訣

不要將山的形狀畫得太尖銳，
留意稜線外側的形狀。

水面的形狀出乎意料的平坦。
岸邊的形狀不要畫得太過圓弧彎曲。

上色看看吧！

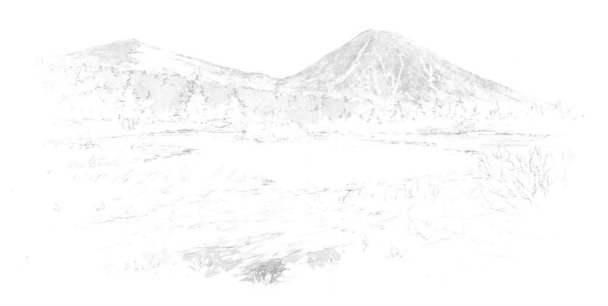

1 殘雪與水面以外塗上淺色　山的顏色從微藍的淺灰色系開始塗。濕地還是枯草般的顏色，所以用褐色來畫。

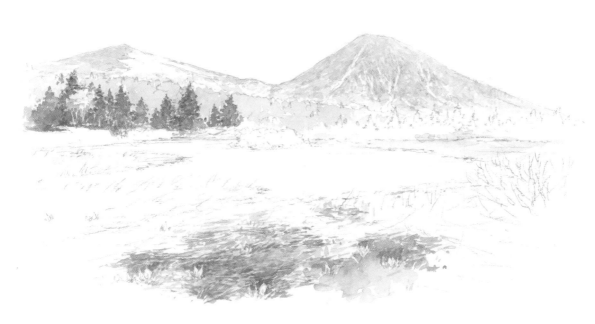

2 將森林的顏色區分深淺　針葉林和落葉闊葉林混合的森林，用深色描繪針葉樹，藉以和亮綠色的森林畫出對比。

13

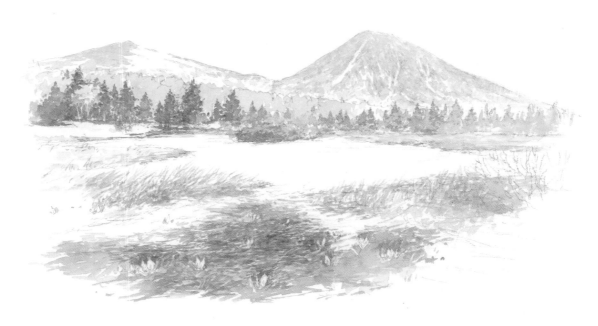

3 為水芭蕉留白

以深褐色為濕地著色的同時，為水芭蕉的白色留一些細小的空隙。

━━━━━━ 水芭蕉 ━━━━━━

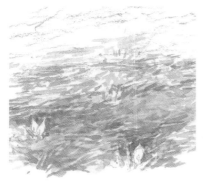 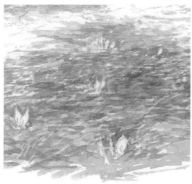 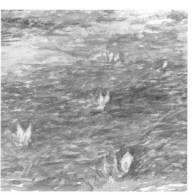

以深褐色為濕地上的草著色，在白色花苞的部分留白。

慢慢加深濕地的顏色，讓花苞的白更彰顯。

稍稍在旁邊畫上綠色的葉子，並畫上可以在白色花苞內看見的花序。

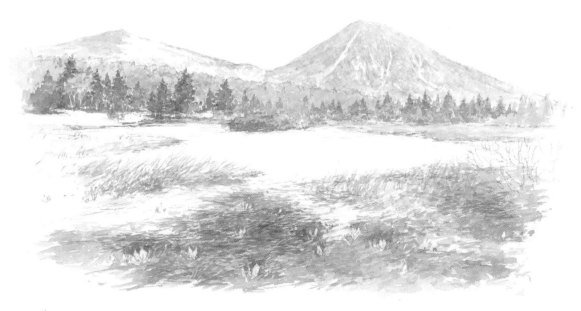

4 描繪濕地

描畫被雪壓得凌亂不堪的植物時,試著不要讓線形朝著同一個方向,一點一點以散亂的方式作畫。

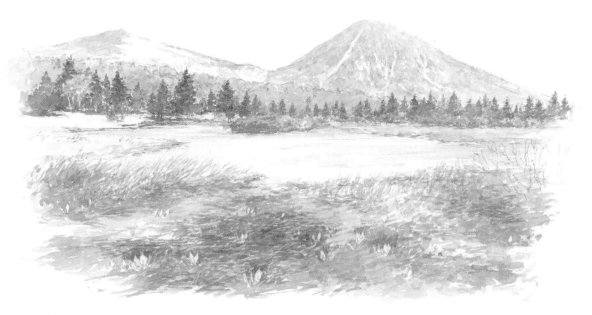

5 水面的顏色

水面的顏色映照出陰天天空的灰色系,不要全部塗滿顏色,讓部分明亮處留白。

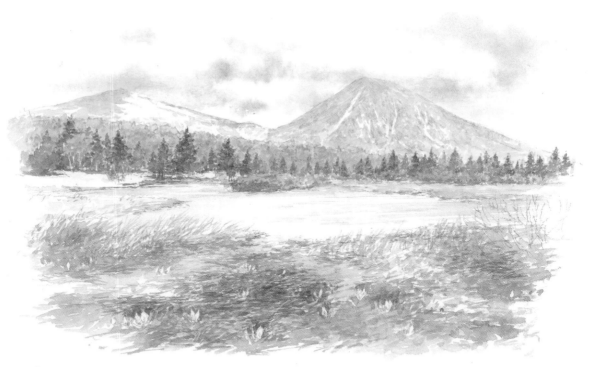

6 以顏料渲染出天空的顏色

水面的顏色映照出陰天天空的灰色系，不要全部塗滿顏色，讓部分明亮處留白。

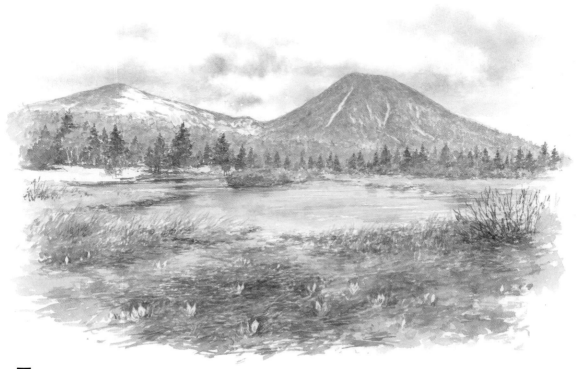

7 描畫細節

描畫濕地的草和水面狀態的細節。

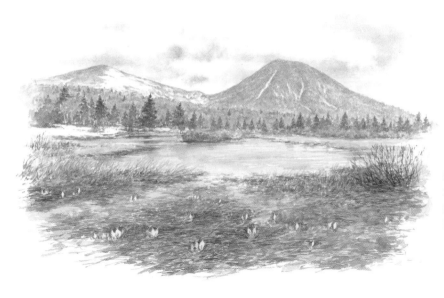

8 完成

將周圍的顏色加深以凸顯水芭蕉的白，並善用避免水面顏色太灰暗而留白的明亮處。

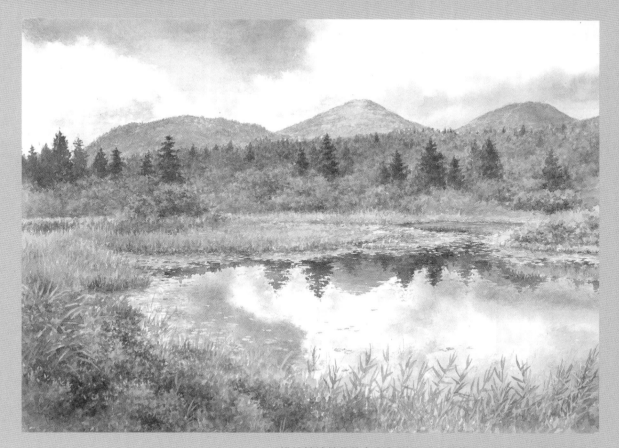

「夏季水蓮沼」　描繪被純粹的綠色所包圍的夏季睡蓮沼，為了不讓色調過於單一，著色時要區分顏色深淺間細微的差異。

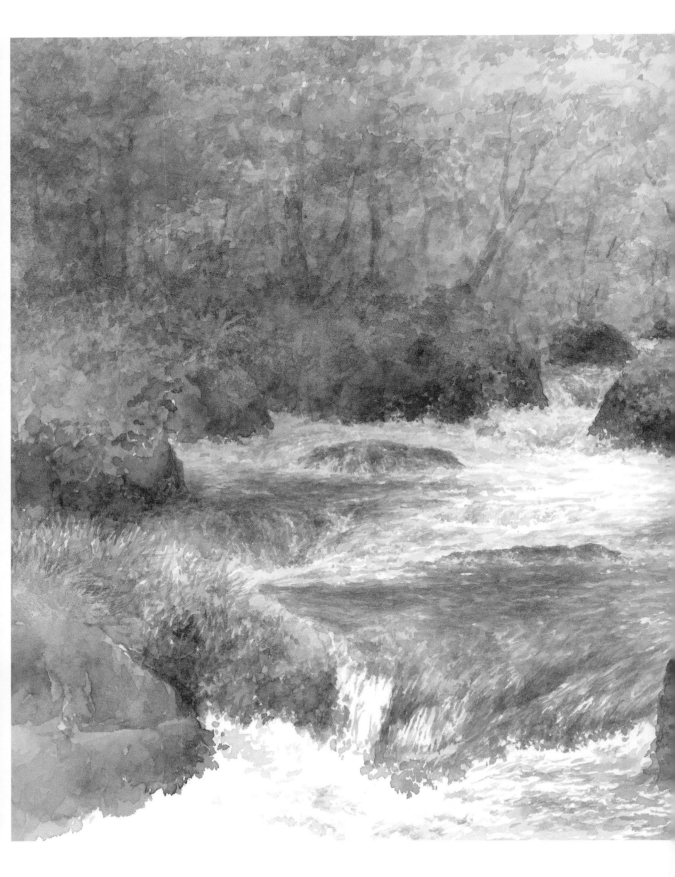

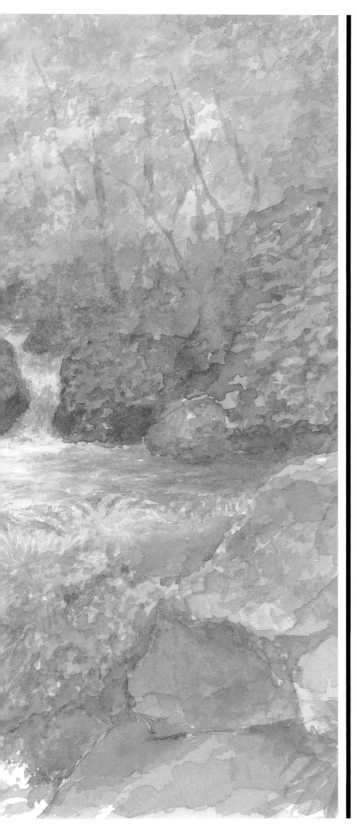

青森縣 奧入瀨 1
湍急的水流

以十和田湖為源頭流淌而下的奧入瀨溪流，於上游約 14 公里的區間內，因為能就近見識變化萬千的絕景，被指定為特別名勝及天然紀念物。斷斷續續出現的急流中，綠茸茸的溪水襯著噴濺起的白色水沫，在所有景色裡又更別具一格。我將急湍以縫合岩縫之勢向下奔流的樣子以寫生的方式記錄下來。

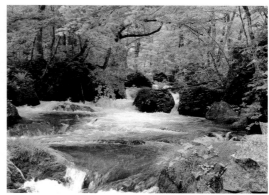

寫生前的小散步

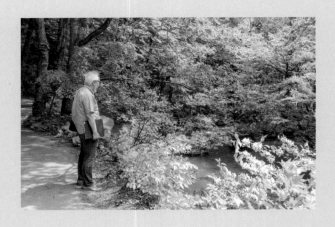

① 尋找寫生點

大致決定地方後，在周邊探索，找一個要寫生的景點。因為想畫河川，要找一個能看得清楚急流的地方。

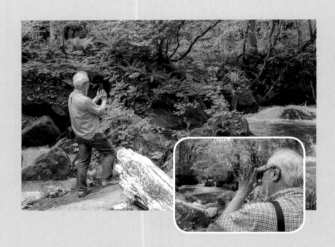

② 決定構圖

決定寫生地點後，從取景框或用手指做成的框等四角形方框向外看，選擇構圖。因為想以河川的部分為中心作畫，採用了橫長的構圖。

③ 開始畫構圖

輕輕畫線將大致畫下構圖。一點一點加重筆觸，讓整體的形狀變得清楚。少用鉛筆筆跡去描畫泛著白色泡沫的水。

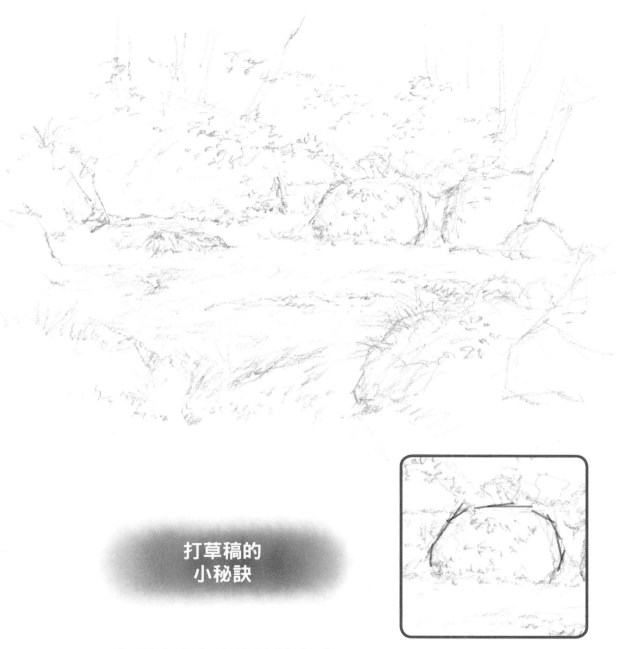

打草稿的
小秘訣

勾畫岩石和岸邊的輪廓時，
盡量不要使用過多的曲線。

不要單純只以羅列線條的方式表現河水向下流
動的形狀，而要改變線條的節奏。

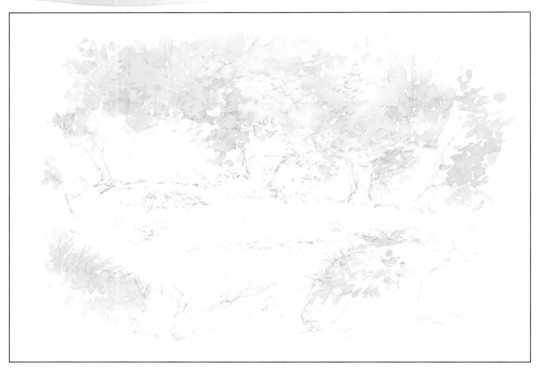

1 從周圍開始上色　周圍的森林以淺綠色上色。剛開始時盡量以淺淺的、比較明亮的顏色描繪。

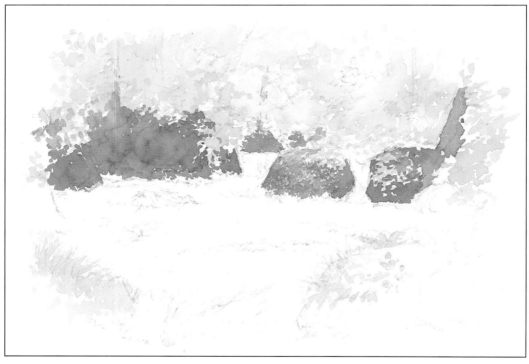

2 為岩石著色　為陰影下看起來較暗的岩石塗上顏色。因為也有草和樹的葉子覆蓋在岩石上，用深色為岩石著色時，要留下空白給顏色明亮的葉子。

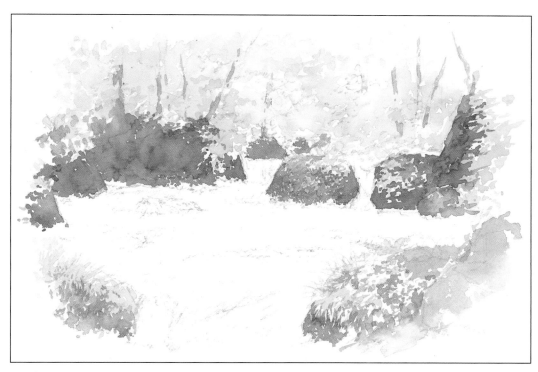

3 凸顯水的白色部分　除了描繪眼前的岩石和青草，繼續為水以外的部分上色，讓白濁的水的形狀逐漸浮現。

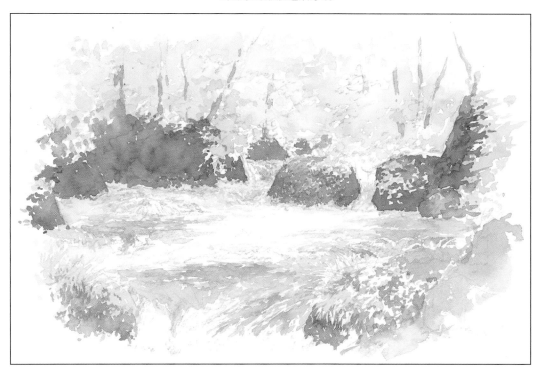

4 縮小白色部分　河川水勢湍急顏色白濁的部分是整體河川的一部分，其餘的水以帶有青綠的灰色來著色。

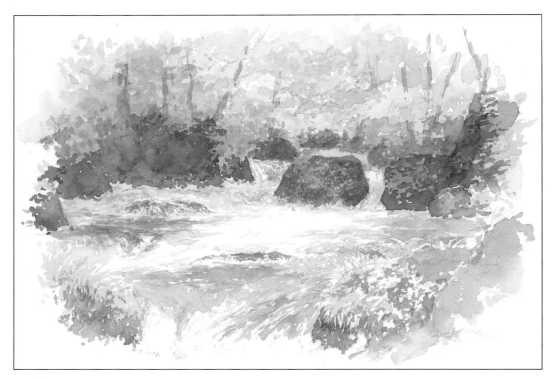

5 具體描繪形狀　一點一點具體描繪枝幹及河流細小的形狀。

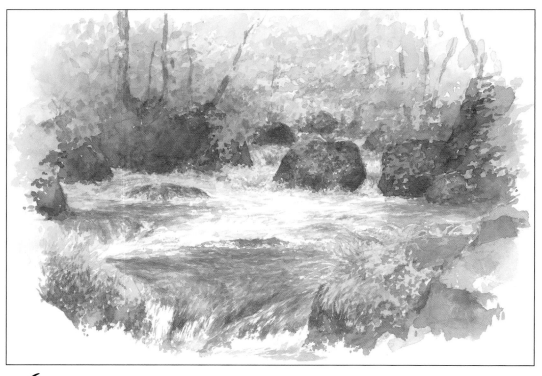

6 強調明暗對比　為了讓河川的白色部分更醒目，以更濃的顏色重複描畫周邊的水面和岩石。

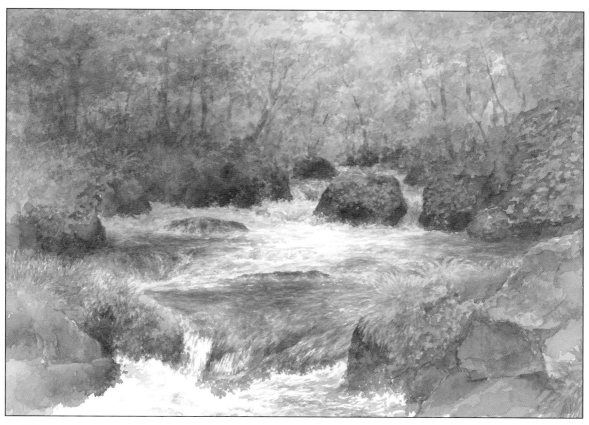

7 描畫河川

流動的水是細長的形狀，但仔細觀察的話也有凌亂的形狀以一小塊一小塊的方式斷斷續續的連結在一起。不要單調的排列線條，使用細小不固定的筆觸來表現流水。

【各式各樣的水花形狀】

水花的形狀會因為水底及周邊狀態的不同而有所變化。遠處的部分畫得小一些，近處的部分畫得大一點。基本上用留白方式即可，也可以使用白色的顏料來畫細小的水花。

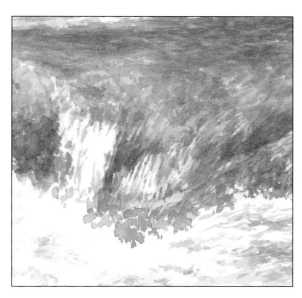

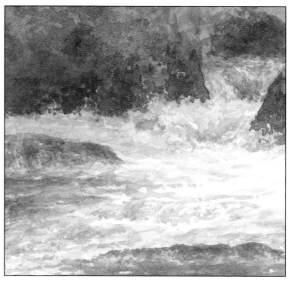

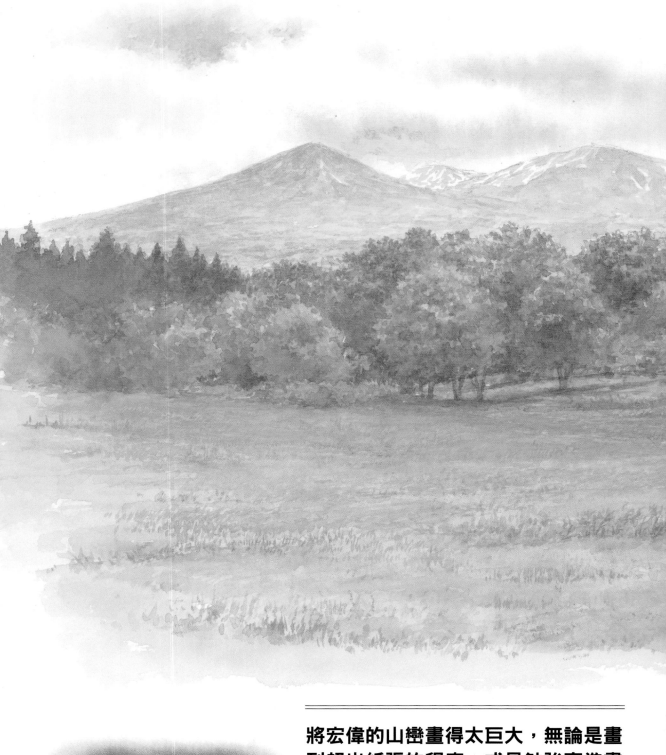

寫生要點

將宏偉的山巒畫得太巨大，無論是畫到超出紙張的程度，或是勉強塞進畫面，都會讓構圖顯得擁擠，所以畫得小是訣竅。

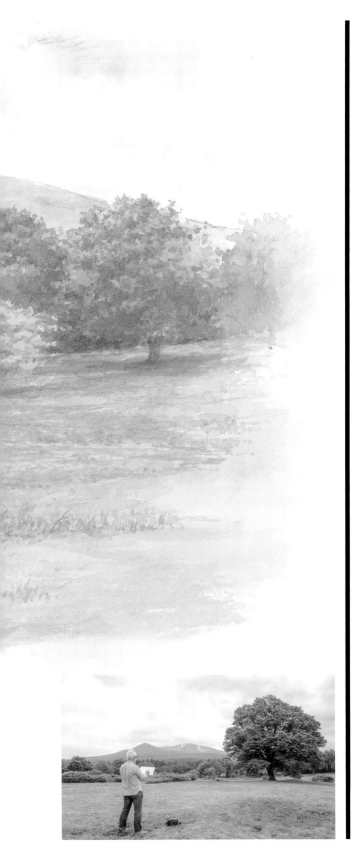

青森縣
八甲田山　萱野高原

早春的
八甲田山

綿延於八甲田山的山麓標高540公尺處的高原，上有天然草地與美麗樹群，並面對著層巒疊嶂的雄偉山峰，既擁有絕美的景致，也是悠哉寫生的最佳場地。從這個區域開始，到八甲田山、奧入瀨溪流、十和田湖，以及遠至岩手縣八幡平，是十和田八幡平國家公園的範圍。

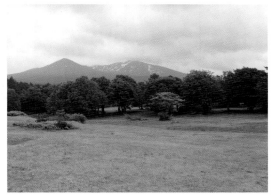

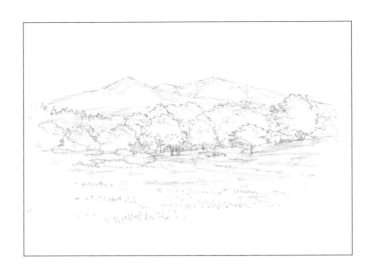

打草稿的小秘訣

將山巒和眼前林木仔細做比較，山的形狀要畫得比森林更小。

上色看看吧！

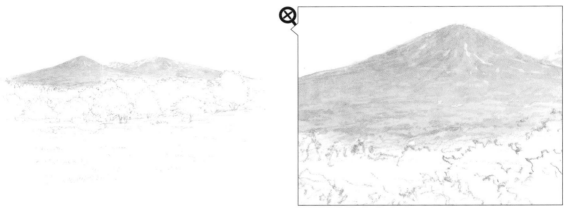

1 山是偏藍的顏色

遠處的山巒以帶一點藍的灰色調來畫。鮮明的藍色和灰色太搶眼的話就會變得不自然。

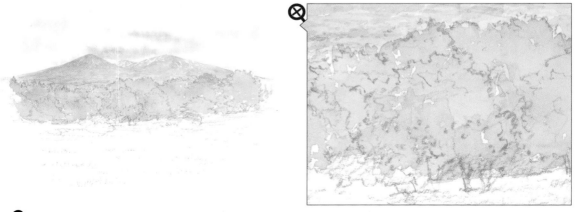

2 雲以朦朧的感覺著色

天空中的雲以水輕輕劃過，在上面滴上幾滴顏料後傾斜畫紙，呈現出朦朦朧朧的樣子。

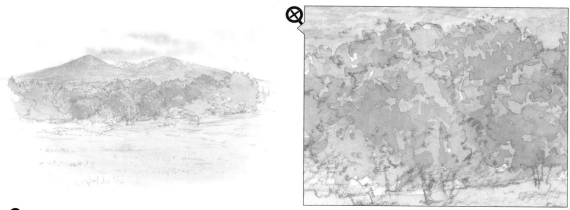

3 群樹的綠要深濃

以稍深的綠色畫排列在草地前方的樹群，和背景的群山畫出差異。

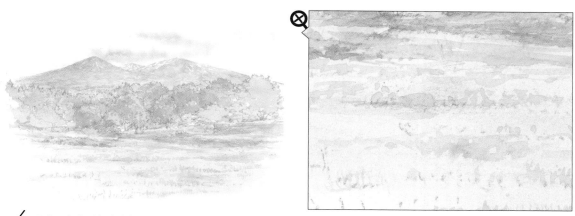

4 以明亮的顏色畫草地

草地以顏色較淡的顏料塗上明亮的顏色。為了畫草地的視覺效果，畫的時候稍微留一點筆觸的感覺。

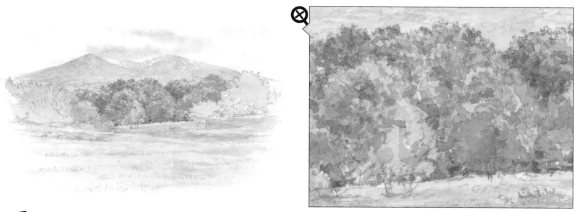

5 營造樹群的立體感

為了畫出枝葉生長得鬱鬱蒼蒼的立體感，陰暗部分以深色顏料重複塗色，畫出明暗的色階。

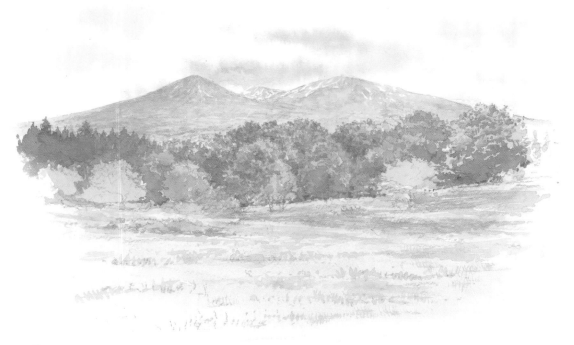

6 描繪草地

為使天然草地不要變成一整片單調的色塊,靠近自己的地方以較大的筆觸來畫,越遠的地方要畫得越小,以營造出遠近距離感。

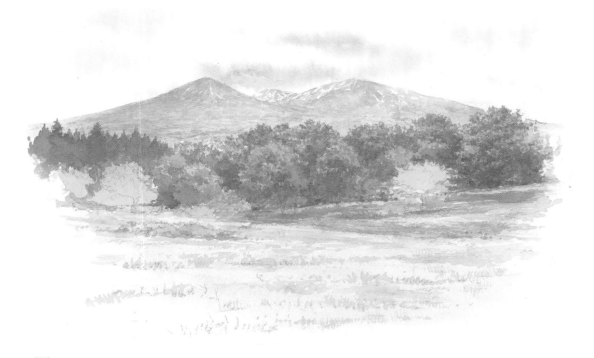

7 樹群的陰影要濃

枝葉和樹木下側陰暗的部分以更濃的顏色重複上色以強調明暗。影子的綠色以帶一點藍的濃色調來畫會很漂亮。

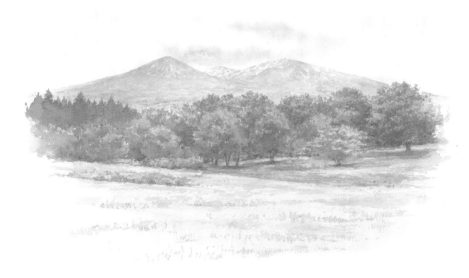

8 完成

不要太深入刻畫山的細節，群木林立的森林則要仔細描繪，呈現出遠近分明的距離感。富含初夏氣息的青草原，要強調其綠色調。

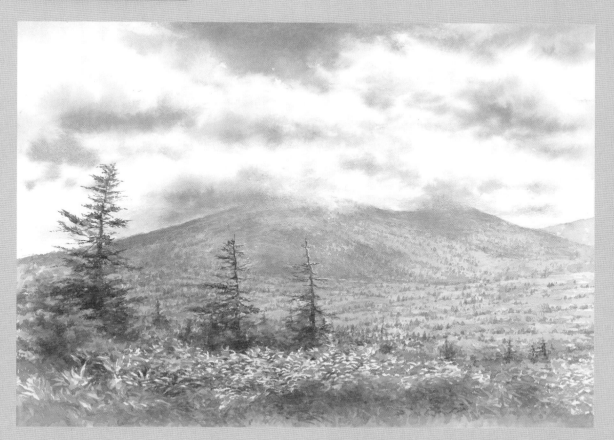

夏季的八甲田山　走出標高約 1,300 公尺的八甲田山纜車山頂公園站後，在不遠處的地方眺望八甲田山時畫的寫生。儘管標高並沒那麼高，但由於緯度高，在一片山白竹中散布著青森椴松（大白時冷杉），充滿高山的氛圍。

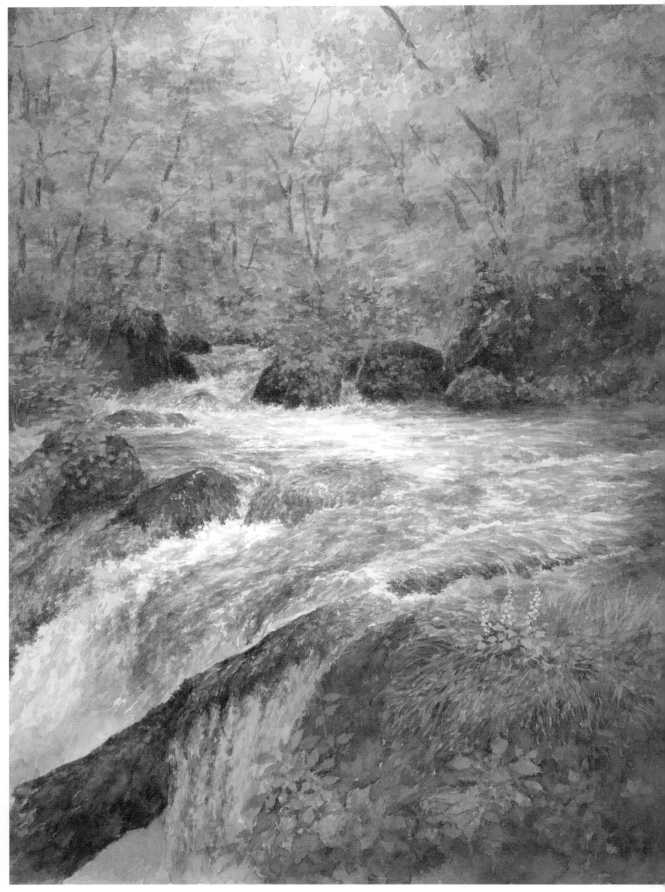

青森縣 奧入瀨 2
阿修羅湍流

奧入瀨溪流之中，被稱作「阿修羅湍流」的景點，展現出別具激烈壯美的川流樣態。
森林中，在碩大的岩石間或左或右的改變方向，飛濺起白色水沫的河川向下奔流的態
勢足以壓倒眾人。有能作為踏腳處的堅實岩石，意外也有適合慢慢寫生的地方。

**打草稿的
小秘訣**

**以直線性的筆觸來描繪岩石的形狀。
水的流動不要用單純的線段。**

1 塗一大片森林的綠色

將略帶黃綠色澤的綠色塗遍流水以外的部分。塗的時候稍微讓顏色濃淡不均並留一些空隙是訣竅。

2 畫出濃淡分別

為了表現鬱蔥蔥的感覺，在不同區塊塗上較深的顏色，畫出枝葉的立體感。

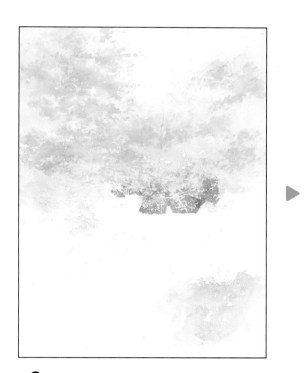

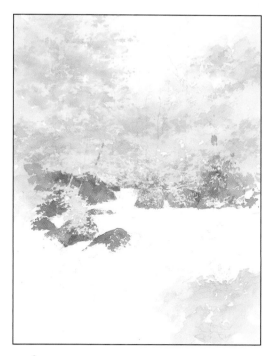

3 在岩石塗上較暗的顏色

為岩石上色時，可以使用少量混過的顏色，
例如在赭紅中加入群青塗出較暗的顏色。

4 畫出岩石和水的對比

不要為從岩石空隙間流墜的水上色，先讓岩
石的陰暗和水的顏色展現出鮮明的對比。

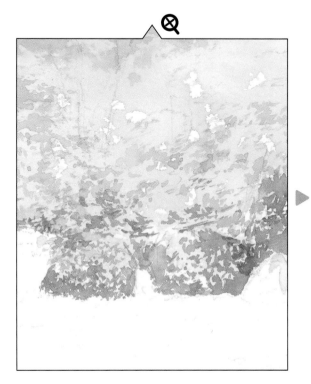

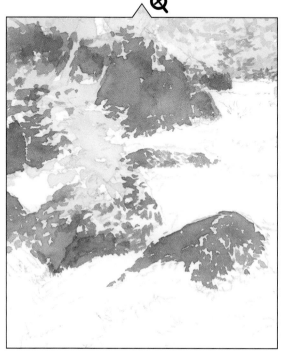

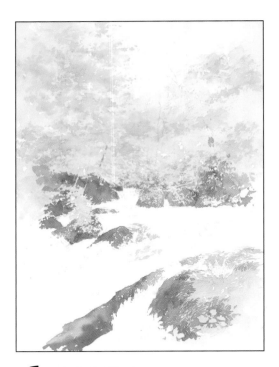

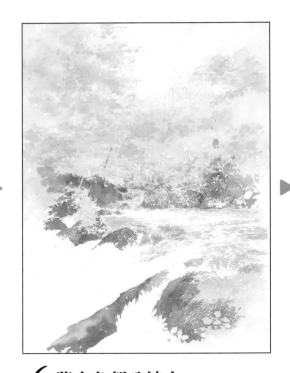

5 河流的樣子

流水非白色的部分，以稍微帶藍的灰色系開始勾畫河川的形狀。

6 將白色部分縮小

水面白色的部分看起來較少，為水面不白的部分著色時，一點一點縮小白色的部分。

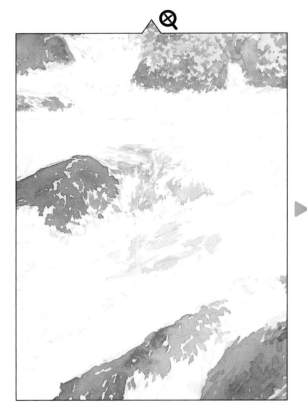

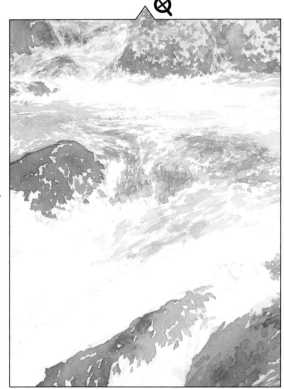

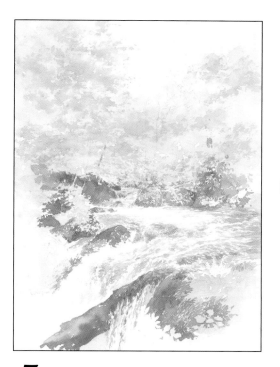

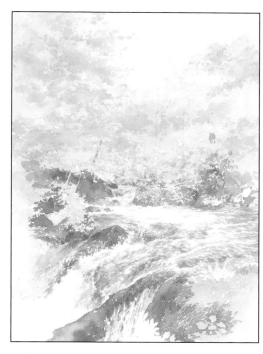

7 河流以細碎的筆觸描畫

流動的水不要以單純的線段勾畫，以細碎凌亂的筆觸斷斷續續的描繪。

8 善用紙的白色表現水花

畫流水時，善用紙的白色為白色的水花和白色水沫畫出留白。

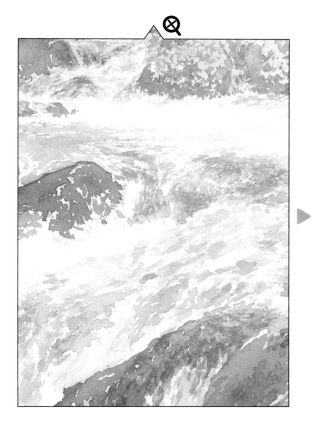

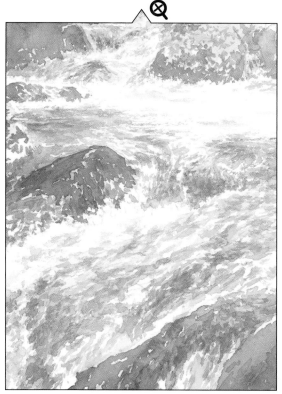

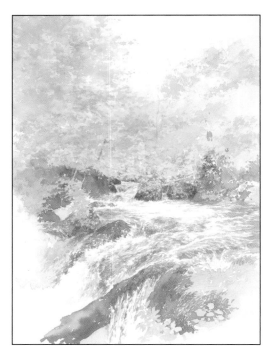

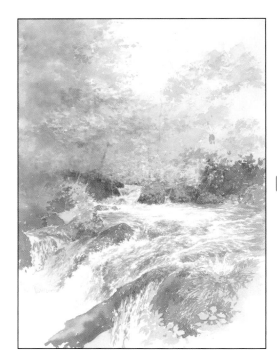

9 畫上岩石的蘚苔和草

奧入瀨溪流中的許多岩石上都覆蓋著草和蘚苔的綠色，岩石的顏色和綠色系要分開著色。

10 呈現草葉

以模糊的筆觸一點一點畫出岩石和岸邊的草葉。

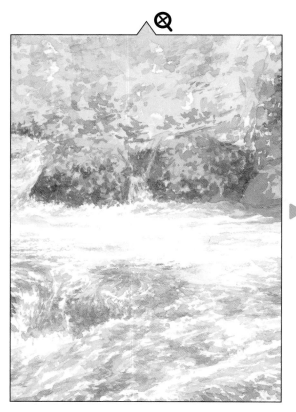

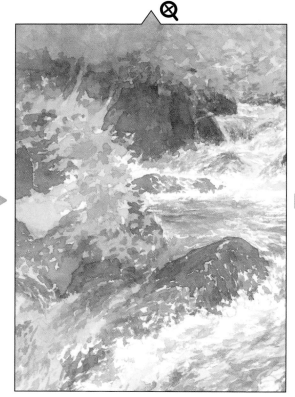

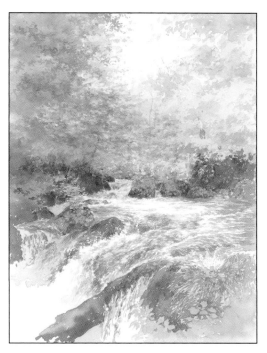

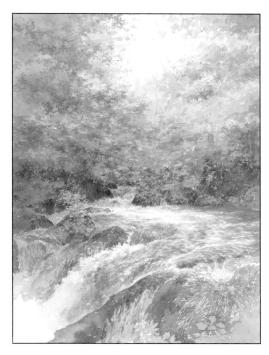

11 森林的葉子以重疊的方式描畫

不斷疊加細小的筆觸來描畫蓊鬱森林中的枝葉。

12 描畫陰暗濃郁的部分

畫出枝葉深處及岩石陰影等看起來深濃陰暗的部分，強調對比。

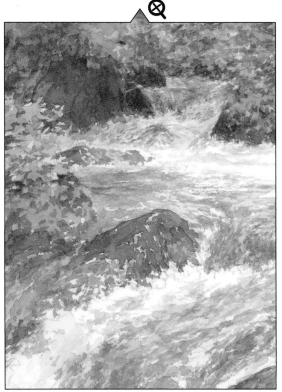

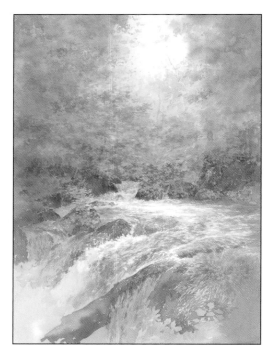

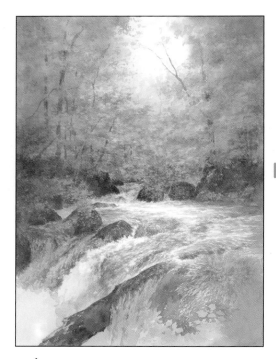

13 畫出流水的細部

因為水流是由碎細的形狀接續而成，所以用細小的筆觸仔細描畫。

14 畫出水岸的複雜形狀

因為岩石和岸邊的水岸不是單純的輪廓線，盡量畫得細碎凌亂。

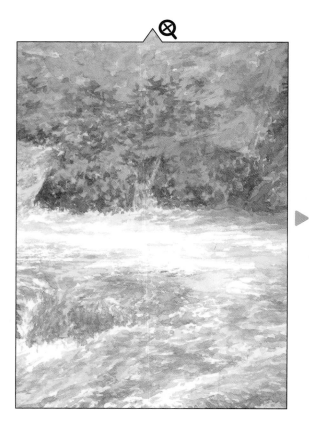

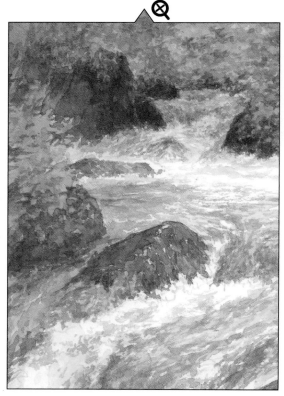

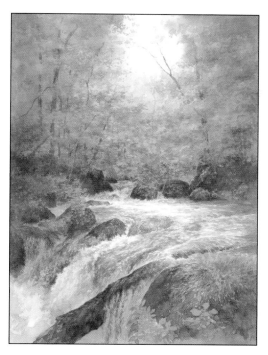

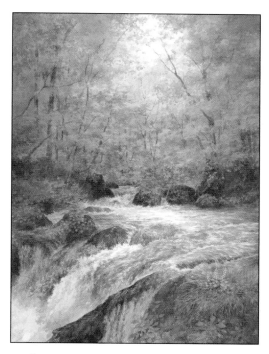

15 樹幹和樹枝

在森林的綠色中加上樹幹及樹枝的描繪。無
需畫上所有看得見的樹幹及樹枝，只要畫主
要的枝幹即可。

16 收尾

仔細描畫森林的枝葉、樹幹及流水的細部等
微小細碎的部分就完成了。

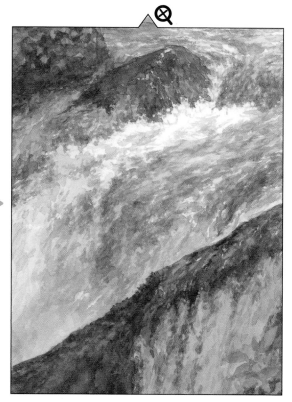

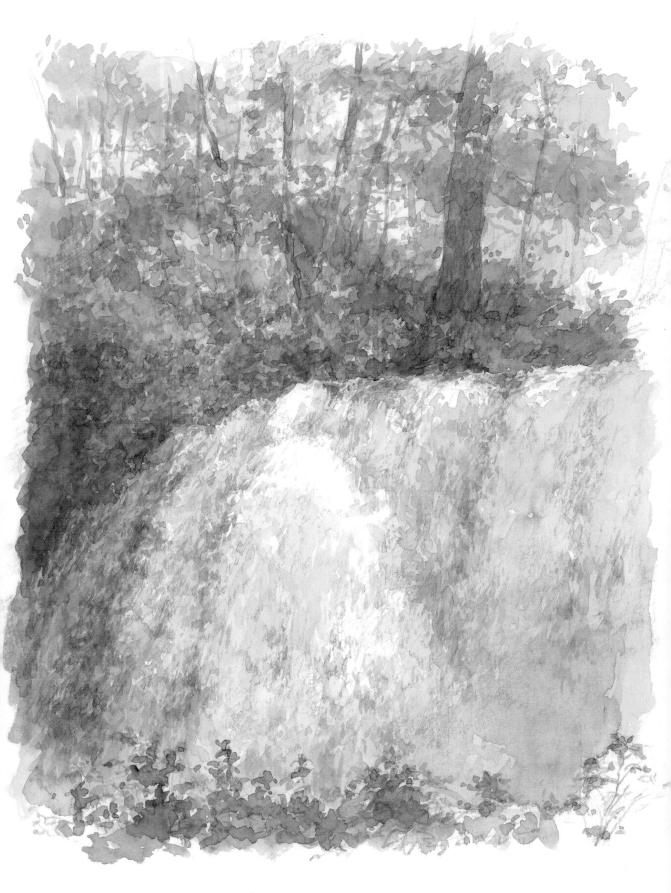

瀑布是連續落下的水塊，所以不要用線，而重複以斷斷續續的細小筆觸來表現。

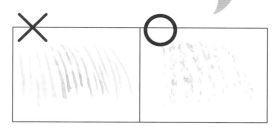

銚子大瀑布

奧入瀨溪流的左右岸有許多瀑布懸墜而下，故亦有「瀑布街道」之稱。而奧入瀨溪流的主流所形成的瀑布是高7公尺、寬20公尺的銚子大瀑布，位於距十和田湖畔約2公里下游之處。水量豐沛的時期，這座瀑布有讓水煙覆蓋附近一帶的魄力，在這裡寫生的話，紙張會漸漸變得潮濕。

在壯闊潔白的水塊中畫上陰影，以表現立體感。

影子的顏色使用帶點藍的淡灰色，以細碎的筆觸來畫。

慢慢重複塗上影子淡淡的顏色，讓最潔白的部分跳脫出來。

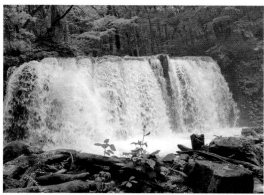

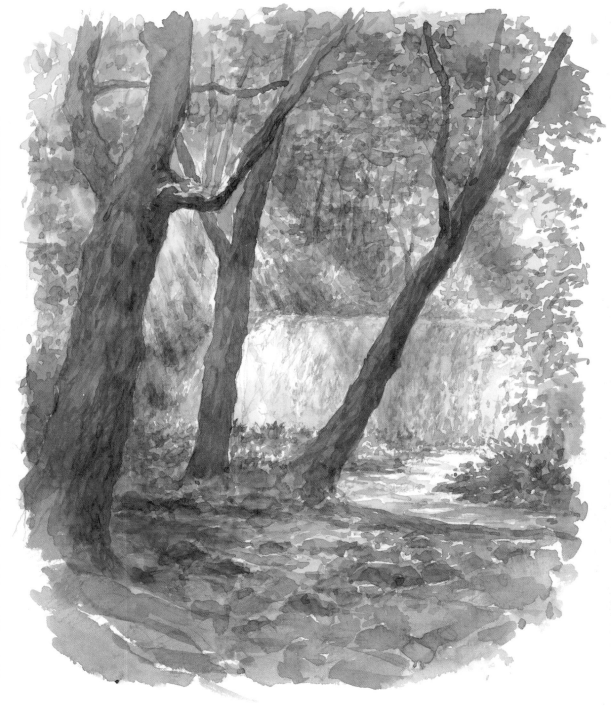

▶「林間的銚子大瀑布」 散步的路徑靠近瀑布的地方，除了聽得見轟然巨響外，可以看見群樹另一端的白色水花。

「銚子大瀑布」 步道攀爬的路徑像是要繞過瀑布旁邊，瀑布則位在步道階梯下。▶
水塊具有壓倒性的魄力。

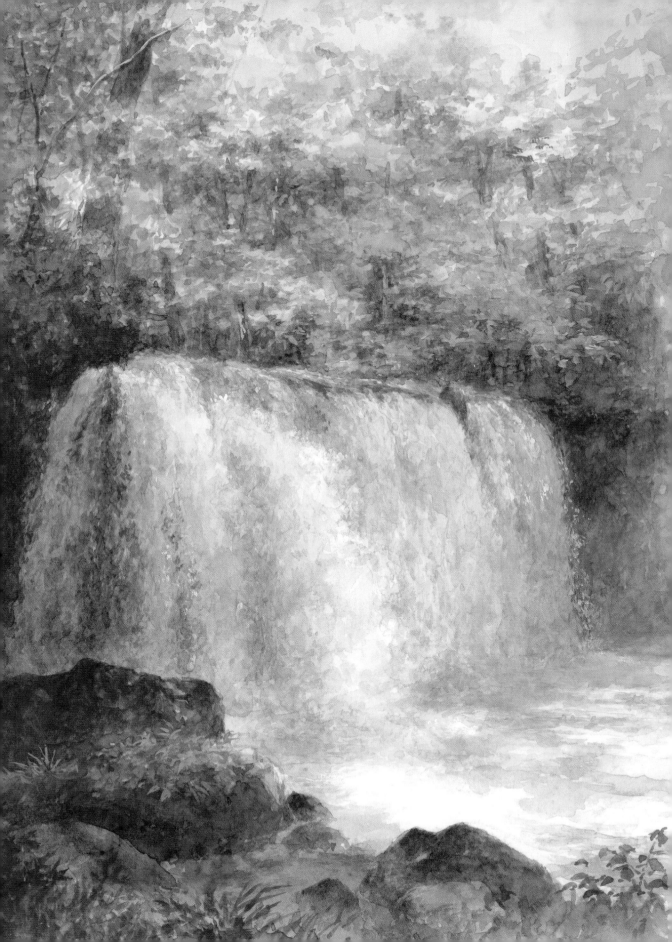

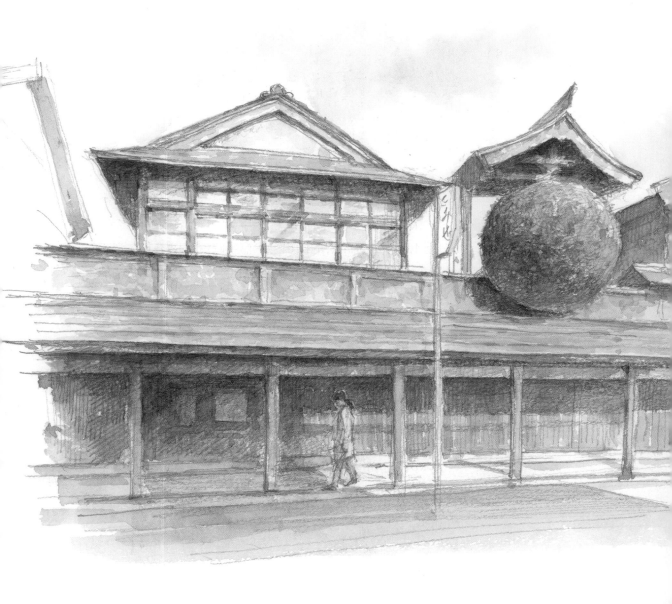

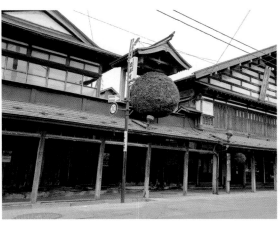

青森縣 黑石市
留存木造拱廊的「小見世通」

「小見世通」位於八甲田、奧入瀨地區西部玄關口的黑石市，留有藩政時代建造的木造建築與獨特拱廊，充滿風情的街道被指定為日本國家重要傳統建造物群保存地區。這裡也有氣派的造酒廠和白壁土藏，走進木製的拱廊下，寫生時就可以不用在意天氣。

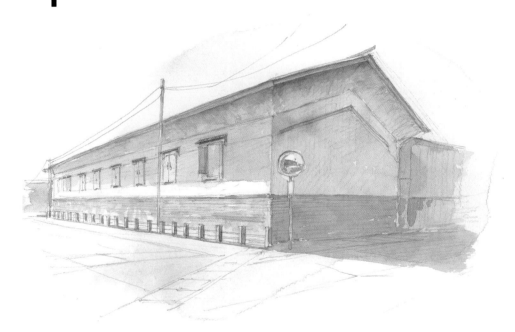

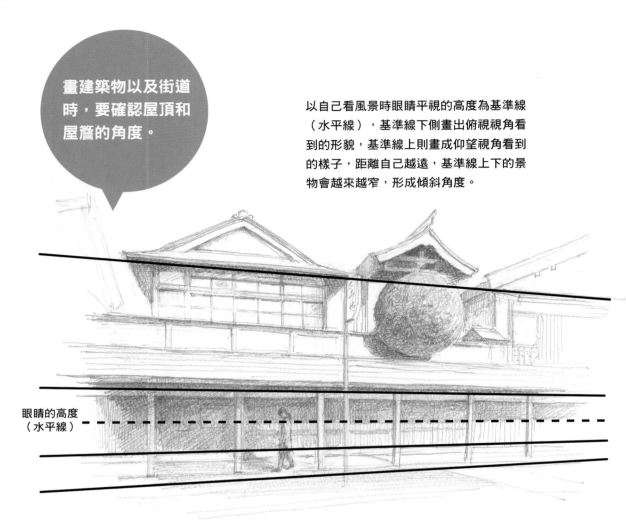

畫建築物以及街道時，要確認屋頂和屋簷的角度。

以自己看風景時眼睛平視的高度為基準線（水平線），基準線下側畫出俯視視角看到的形貌，基準線上則畫成仰望視角看到的樣子，距離自己越遠，基準線上下的景物會越來越窄，形成傾斜角度。

眼睛的高度
（水平線）

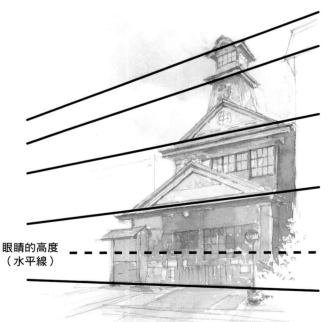

眼睛的高度
（水平線）

打草稿的
小秘訣

一條線一條線確認角度的差異，一邊描畫從下往上呈放射狀變化的角度。

選擇容易看見主題風景的地方。無論如
何都會看到障礙物時,也可省略障礙物
不畫。在不會干擾行人和鄰居的地方作
畫對街景寫生來說也很重要。

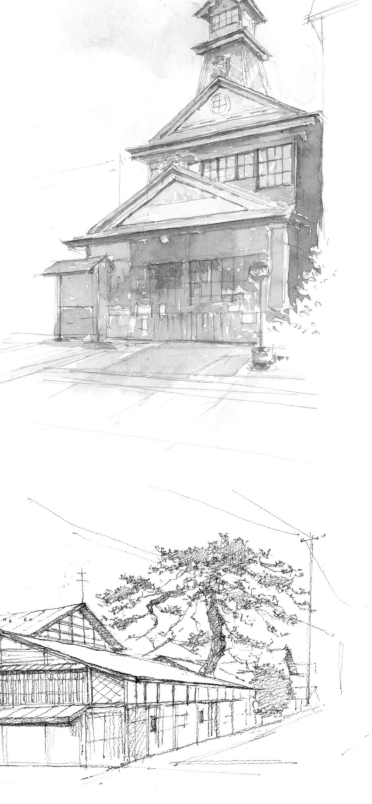

到達目的地的街道後,稍微走一走,尋找
想描繪的風景和構圖。對旅行中的寫生而
言,這段時間是既重要又愉快的短暫時
光。

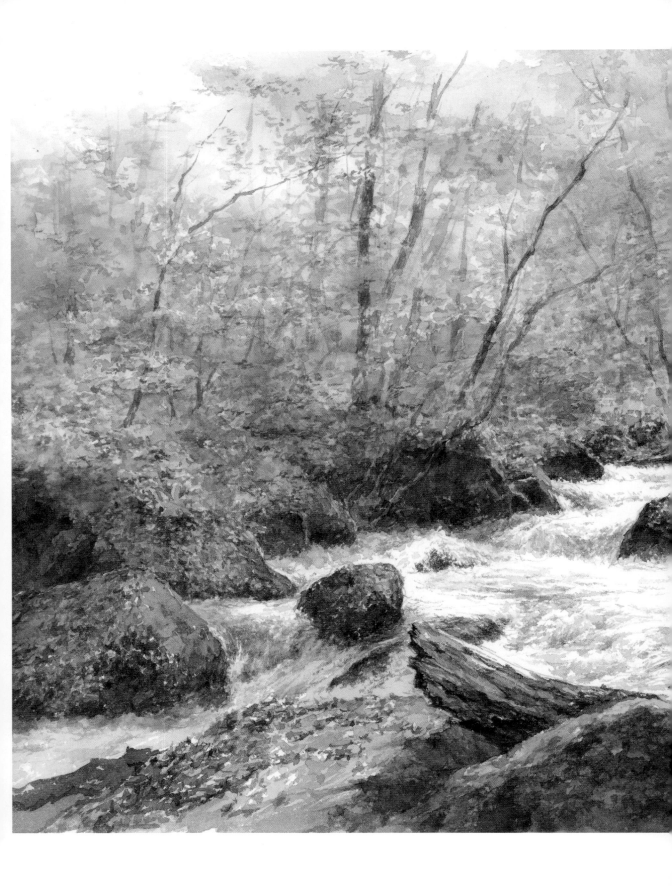

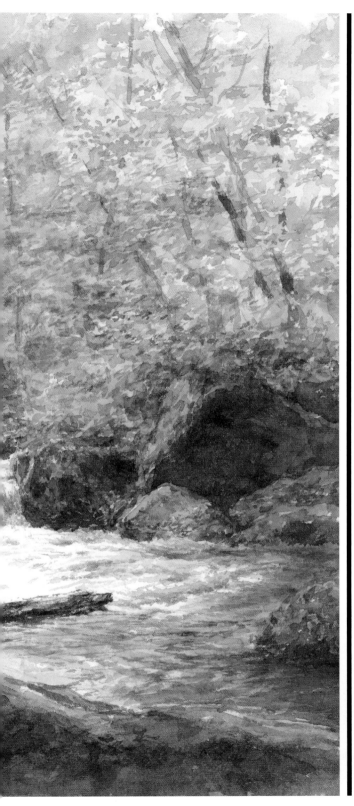

秋季
阿修羅湍流

被落葉闊葉樹包圍的奧入瀬溪流，隨著秋意漸濃，美麗的黃葉會將它妝點得五彩繽紛。因為山毛櫸科的樹木為數眾多，整體而言以黃色及橘色為基調，森林與流水構成了美不勝收的風景。葉子落下後，水流的樣子變得更顯而易見，展現出與夏季迥然不同的風情。黃葉及紅葉的顏色不要畫得太過濃豔，保持顏色的鮮明度是十分重要的事。

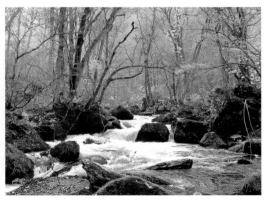

上色看看吧！

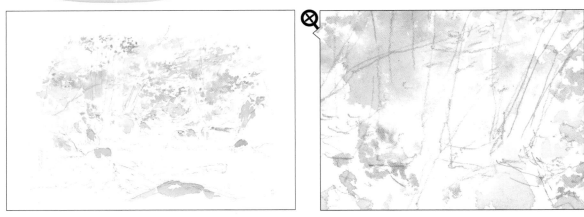

1 從淺色開始上色 　使用黃色和橘色的顏料，開始時盡量將顏色塗得淺淺淡淡的。

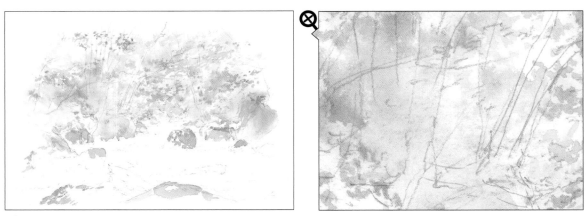

2 在各處摻進綠色 　除了黃色和橘色之外，散散的在各個地方加上些許綠色。

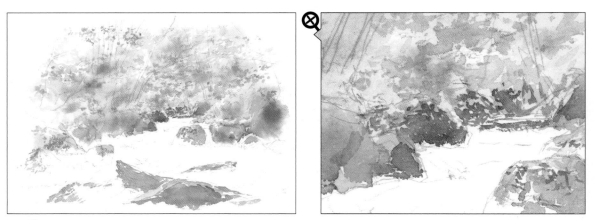

3 為岩石上色 　岩石以深褐色及帶有綠色的灰色調來描繪。

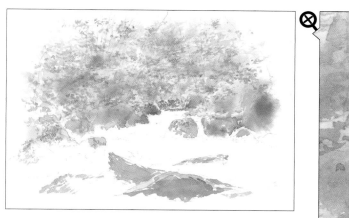 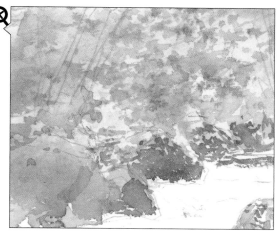

4 使用褐色系的顏色

鮮豔的顏色之外，疊加上沉穩的褐色色調。

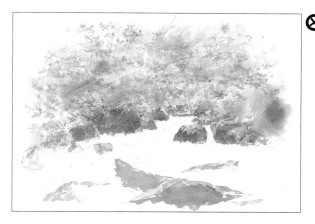 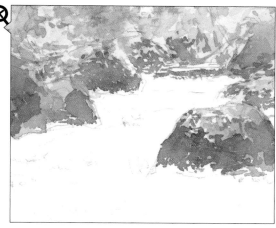

5 以紙的白來表現水的白

一邊為森林及岩石上色的同時，透過在紙上留白，讓水的樣貌浮現出來。

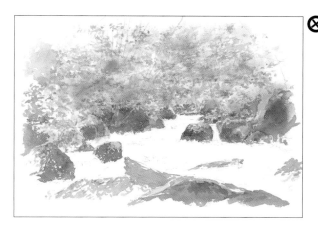 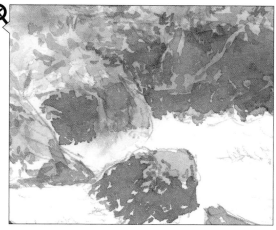

6 為岩石畫上帶綠的顏色

岩石上的苔蘚帶有青綠色，在褐色中調入綠色顏料來作畫。

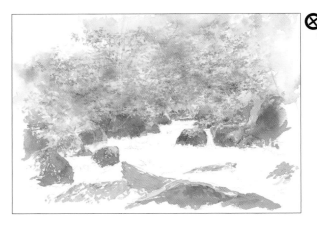

7 呈現森林色彩的多樣性

層層疊加略為紫紅色的灰色調為色彩增添變化，以展現森林複雜多變的顏色。

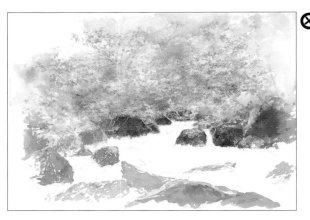
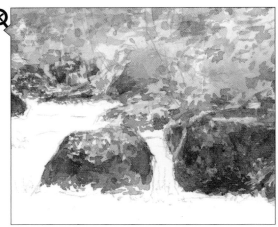

8 岩石以濃暗的色調著色

慢慢為水邊及河流中的岩石畫上深濃的色調，以凸顯出河水的白。

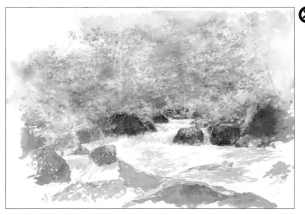
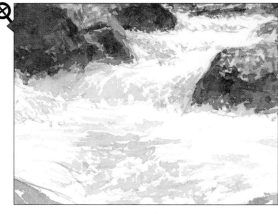

9 水的顏色

白色水沫閃閃發光的部分外，以略帶藍紫的淺灰色調來上色。

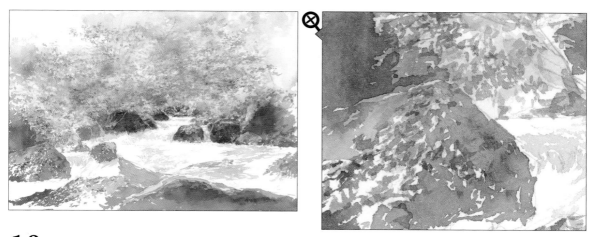

10 岩石上的落葉
先以帶有紅色的褐色調描繪落葉，再避開落葉塗上岩石的顏色。

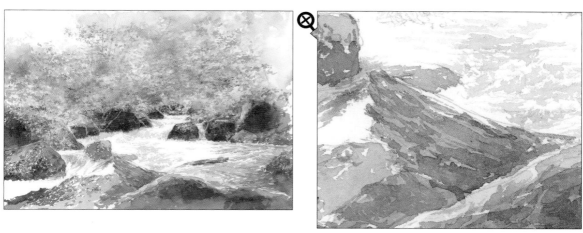

11 漂流木、倒木也要上色
漂流木及倒木的材質特性與岩石及碧草相異，上色後能增添畫面的變化性。

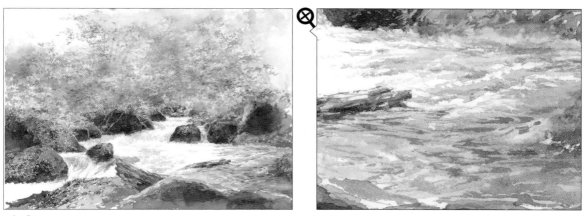

12 描畫水面的波紋
由於靠近河岸部分的水流比較和緩，畫上微微漾起的波紋樣態。

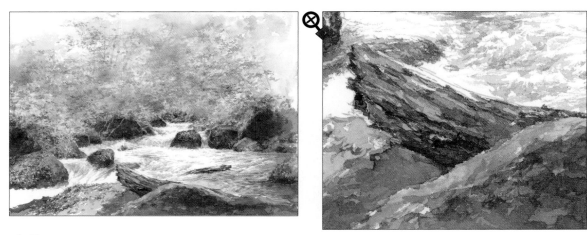

13 細部的材質特性　勾畫漂流木的細節，表現出材質特性堅硬乾燥的印象。

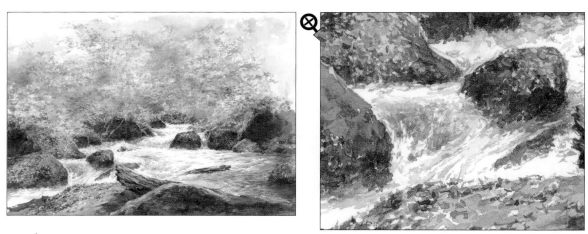

14 水花　細細飛濺的水花，可以用白色顏料描畫，或用美工刀刀尖刮削（刮畫）來表現。

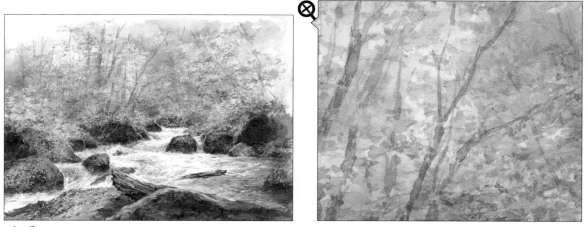

15 少畫枝幹　儘管葉子落下後可以看見許多樹幹和樹枝，但作畫時畫得比實際的數量少，畫面會比較漂亮。

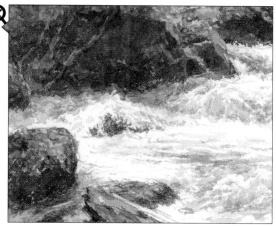

16 讓河水的白色變得醒目　　岩石及水面陰暗的部分畫得更深，讓白色的水更顯眼。

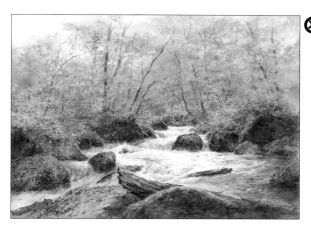

17 在葉子的縫隙間畫上樹枝　　在葉子的色調間，以一小段一小段的形狀來畫枝幹，產生若隱若現的效果。

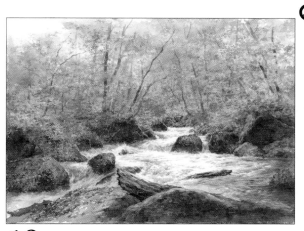

18 將葉子的筆觸畫得更明確　　讓近處枝葉的筆觸更清晰，展現出葉子的樣貌。

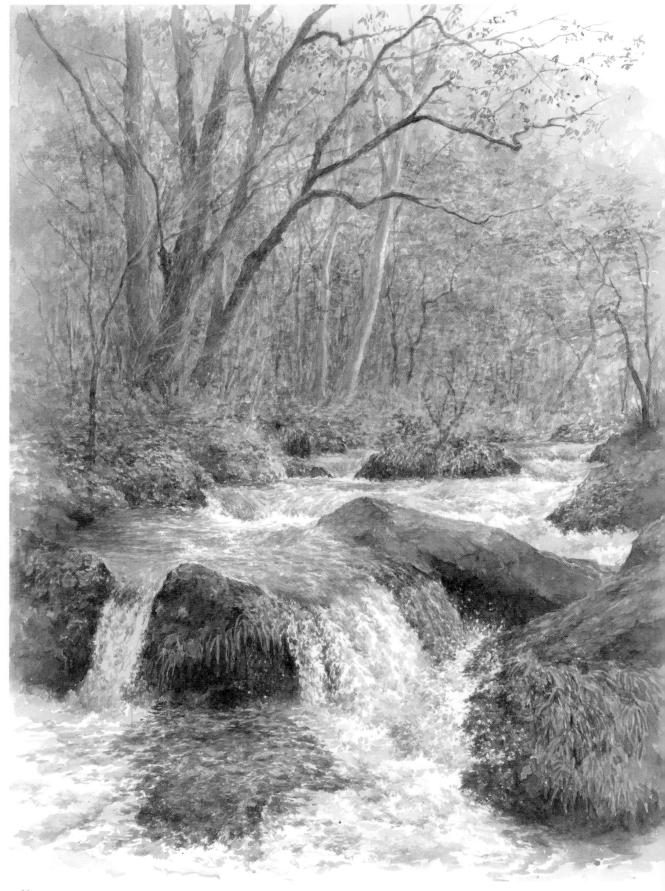

青森縣 奧入瀨 5

晚秋的
奧入瀨溪流

落葉後天空變得開闊，整條溪流充滿明快的氣息。樹木枝幹的原貌取代了綠葉茂密的景色，一棵棵展示著其充滿個性的樹形，呈現出與先前季節些微不同的風景。

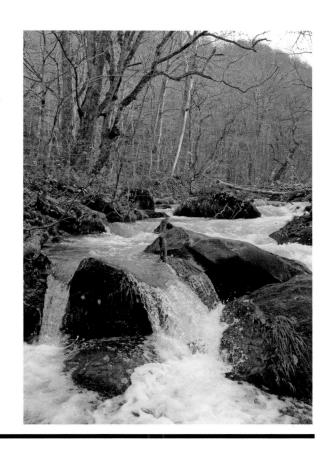

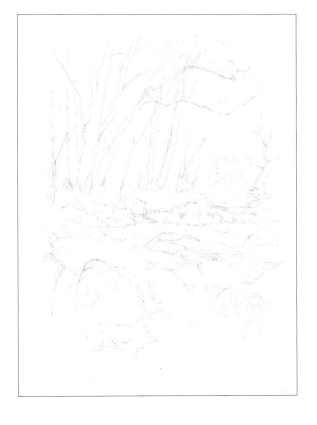

打草稿的小秘訣

樹木的形貌是主角，要確實描畫。

遠處的岩石畫小一點，近處的岩石則畫得大一點，以彰顯遠近不同的距離感。

上色看看吧！

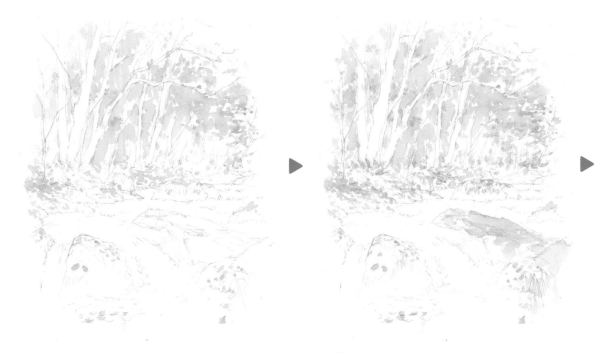

1 看起來較白的枝幹要留白

因為山毛櫸科的樹幹顏色看起來比周圍明亮，要留白不塗。

2 为落葉上色

先以淡橘色及褐色描繪岩石及岸邊的落葉。

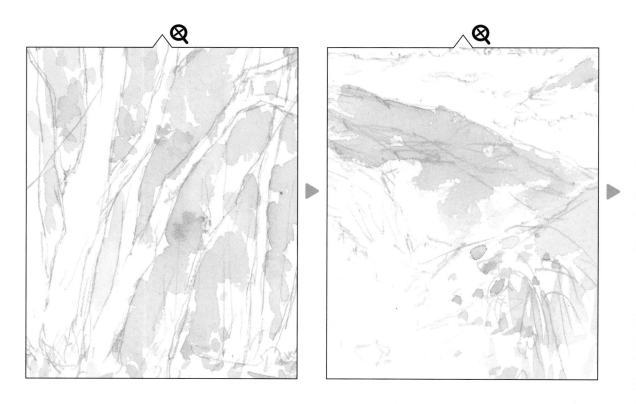

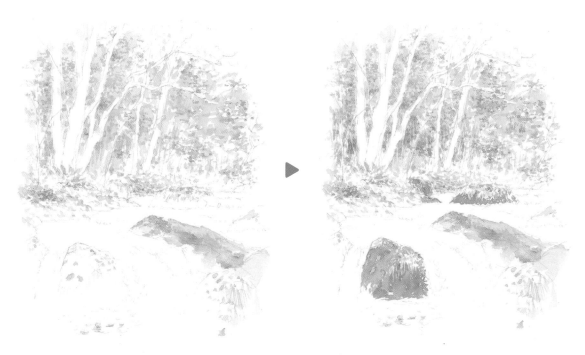

3 畫上枝幹周圍的葉子

樹幹和樹枝的部分留白,並在其縫隙間畫出能看見枝葉的形狀。

4 岩石上的草也要留白

岩石以深濃的顏色上色,並同時為岩石上的草和葉子的形狀留白。

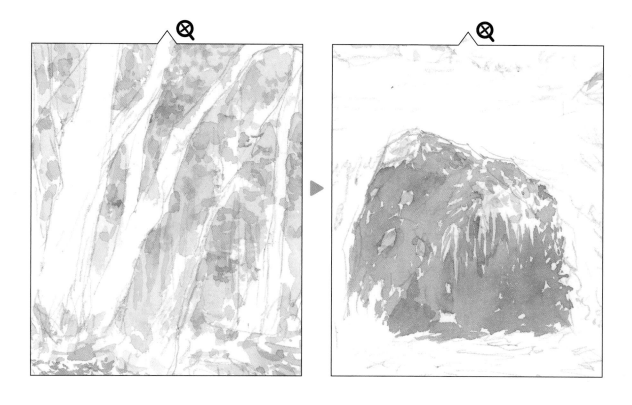

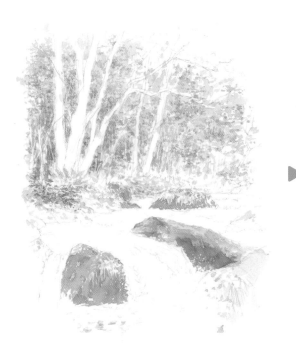

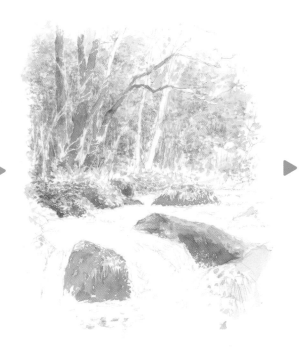

5 水邊的水花

一邊描畫岩石和岸邊，一邊為飛濺的水花留下小小的空白。

6 為枝幹上色

主要的枝幹若呈現純白色會很奇怪，需以淺色調上色。

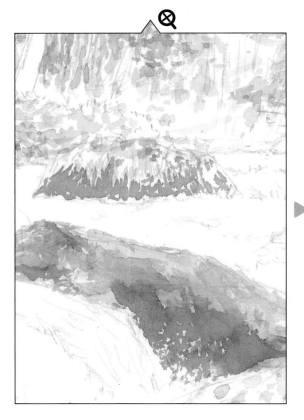

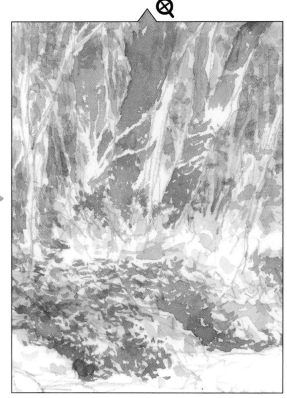

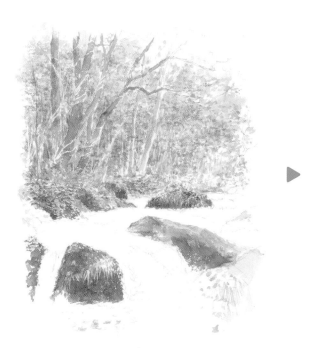

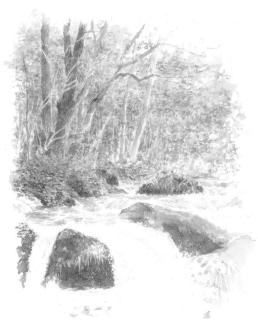

7 流水先不上色

岩石及周邊的森林大部分都畫好前，為了保持水的明亮度，水的部分留白不塗。

8 畫上波紋的顏色

淡淡塗上一點明亮的灰色描畫水流及波紋的形狀。

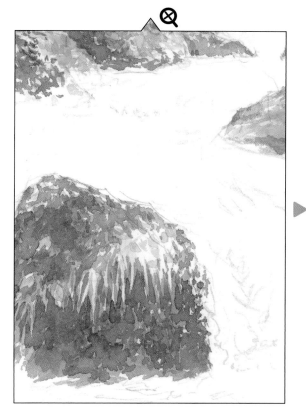

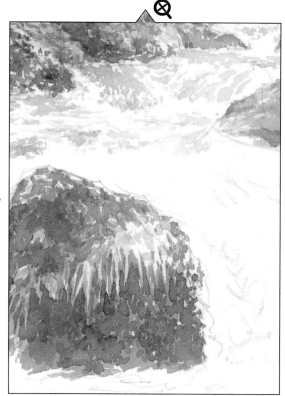

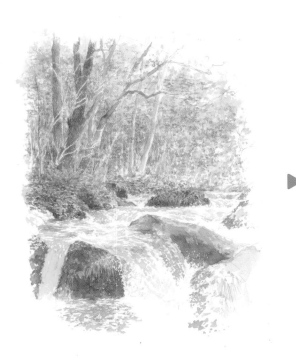 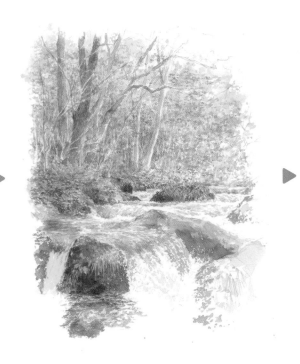

9 流淌而下的水

不要以線段來描繪，作畫時以細小的筆觸細
碎的重疊連接。

10 流水中幽微的陰暗效果

流水中稍稍看到的陰暗處也要反覆描繪，以
展現水的立體感。

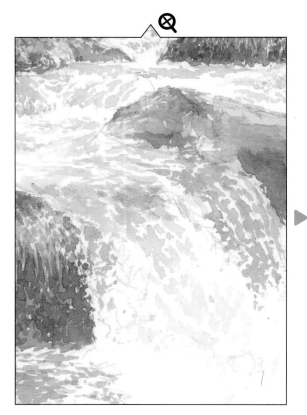 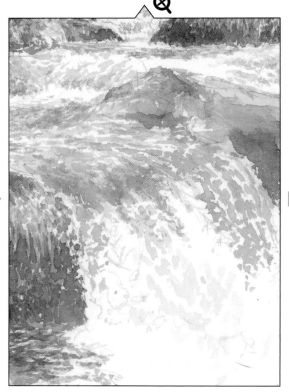

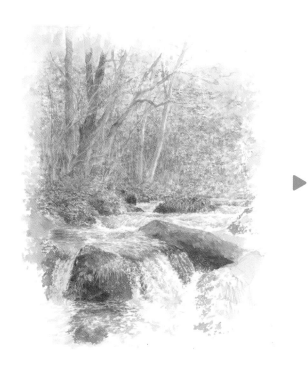

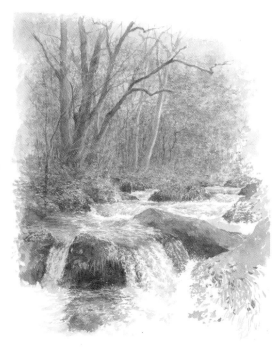

11 水的質感

用更濃郁的顏色來為極細微的部分補足顏色，以細小連續的塊狀表現流水的質感。

12 讓水花的白更醒目

加重岩石的陰暗處，讓小水花的白色更顯眼。

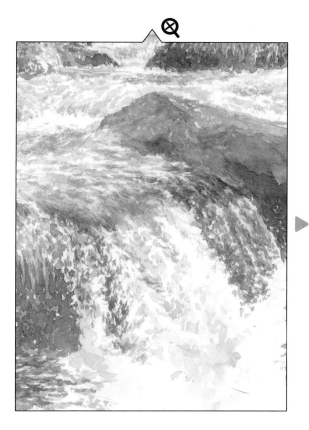

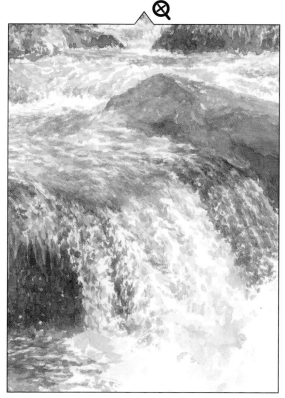

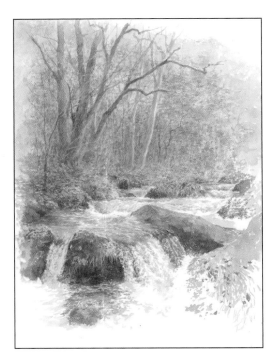

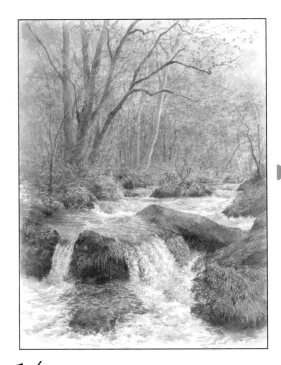

13 細部的描繪
描畫生長在岩石上被淋濕的小草和小水窪等細節。

14 收尾
收尾時重複描繪陰暗及色彩濃郁的部分，讓整體的明暗對比更加鮮明。

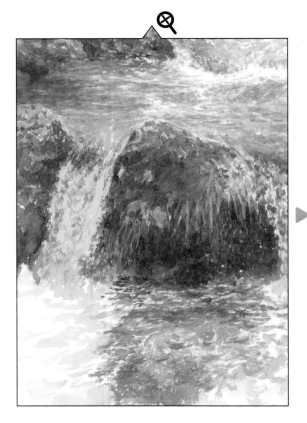

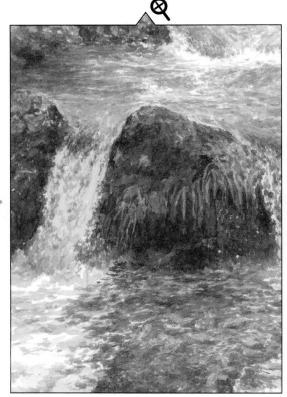

河流的畫法

以細碎的筆觸細細的描繪不用留白的部分。

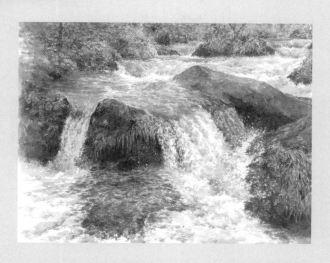

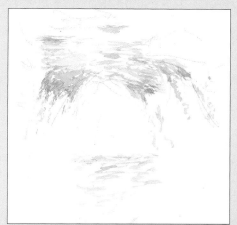

避開岩石的形狀，作畫時連續疊加細小的筆觸。

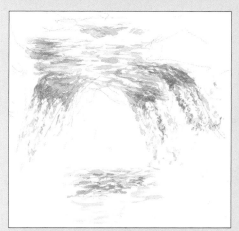

注意不要讓流淌而下的形體變成單純的線形。

野村 ＭＥＭＯ

流水的形狀不要畫成像「川川」這樣單純的線條！

以細碎的筆觸描繪，表現出震動或中斷的效果。

沒碰到水的岩石輪廓，以尖銳的筆觸勾勒！

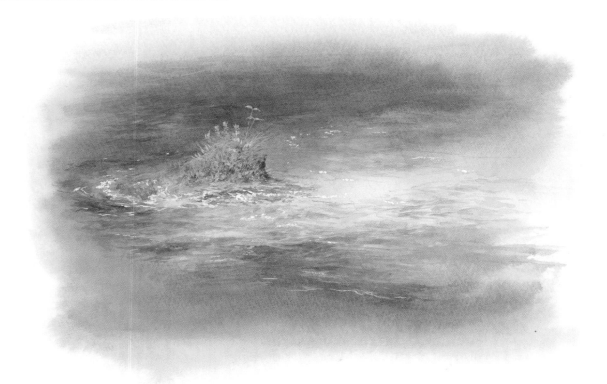

「河流中小小的太陽倒影」

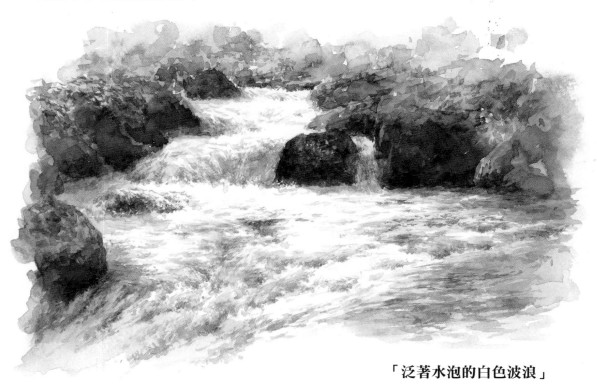

「泛著水泡的白色波浪」

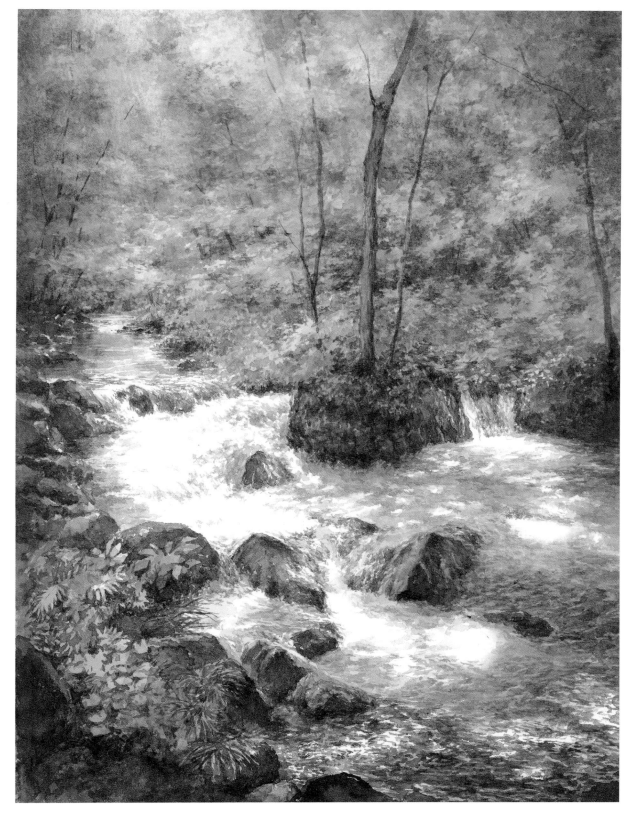

「綠溪－石戸淺溪」

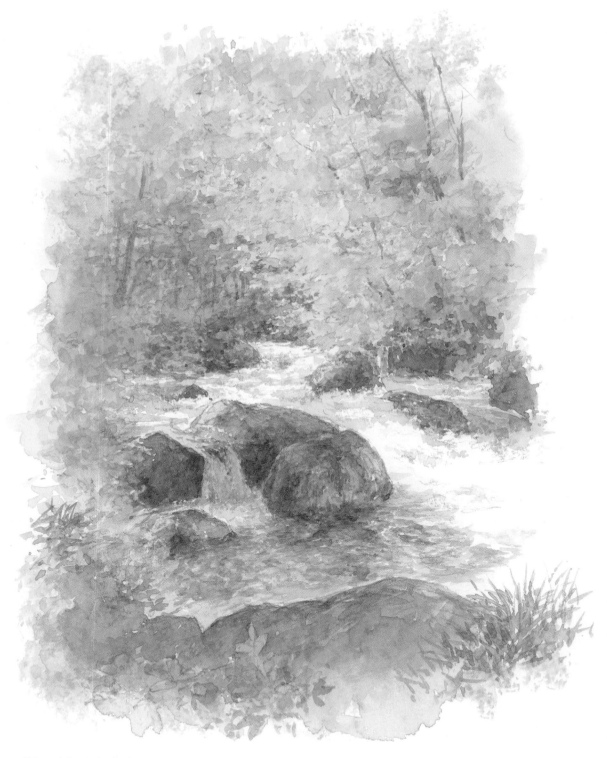

「初夏奧入瀨寫生」

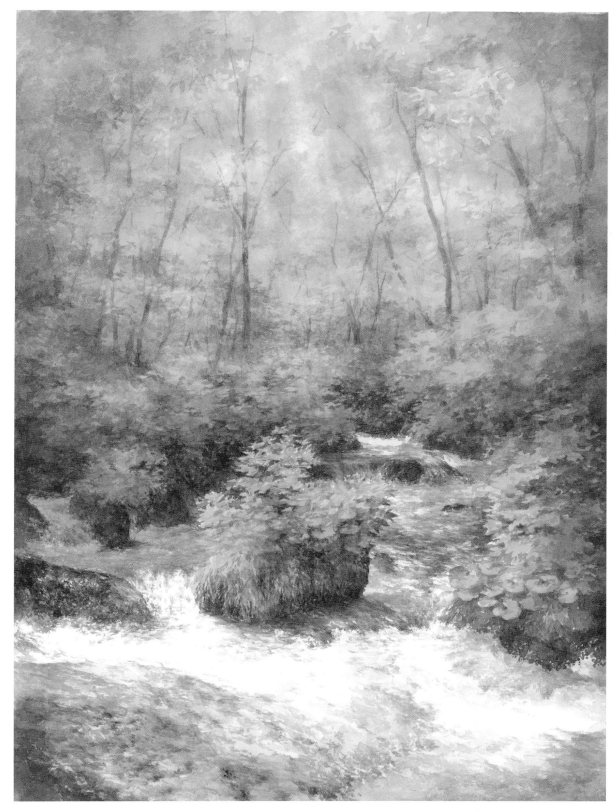

「綠溪－三亂之流」

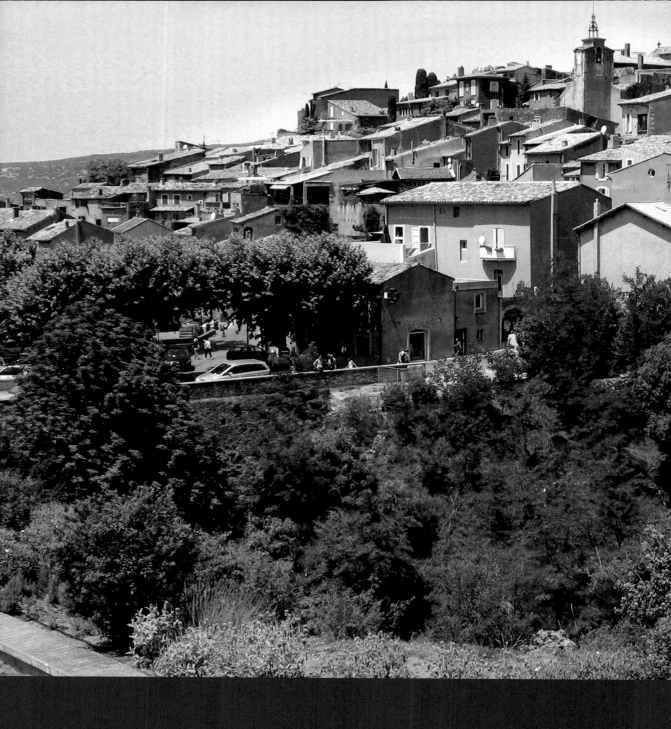

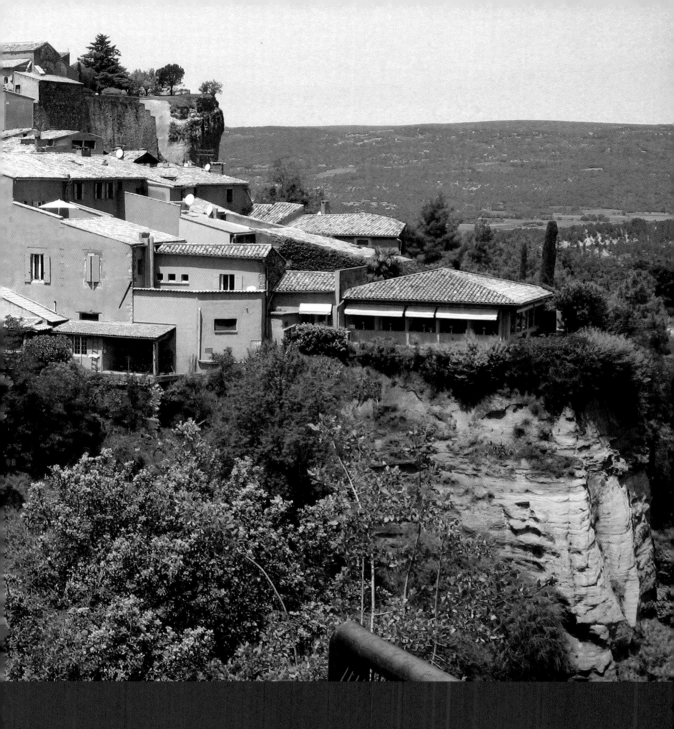

Roussillon ──── 法國
魯西雍

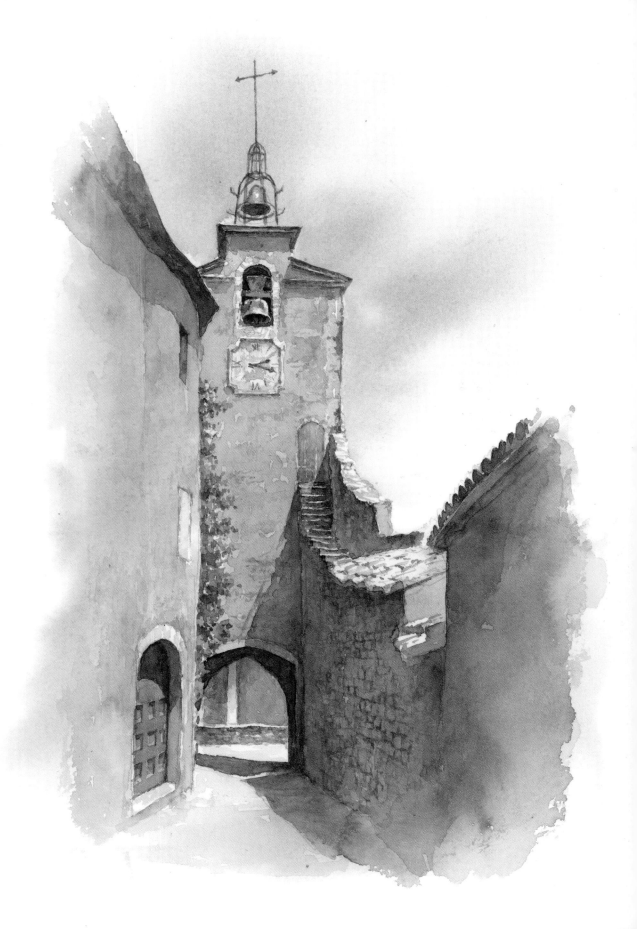

法國・魯西雍　ROUSSILLON

染上粉紅色的村莊鐘樓

位於法國普羅旺斯地區被稱作「呂貝宏谷」地區的這座小村落，曾因開採赭色及黃土色的原料而繁榮一時。初次造訪的那天，不只建築及小巷籠罩在晨光中，正在步行的自己也像被染上鮭魚般的粉紅色，完全被這夢幻的美景及街道上建築凝立的姿態給魅惑。

寫生要點

畫出明亮陽光及影子的對比。

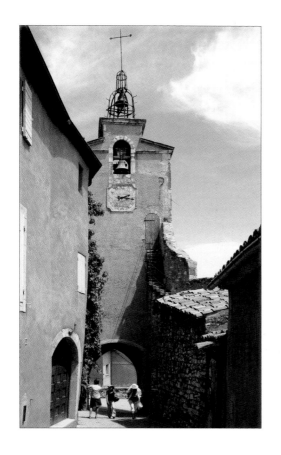

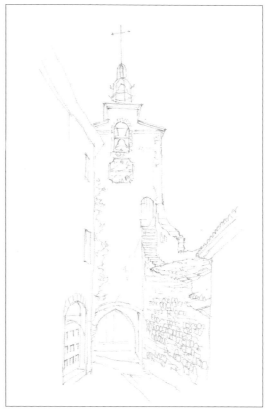

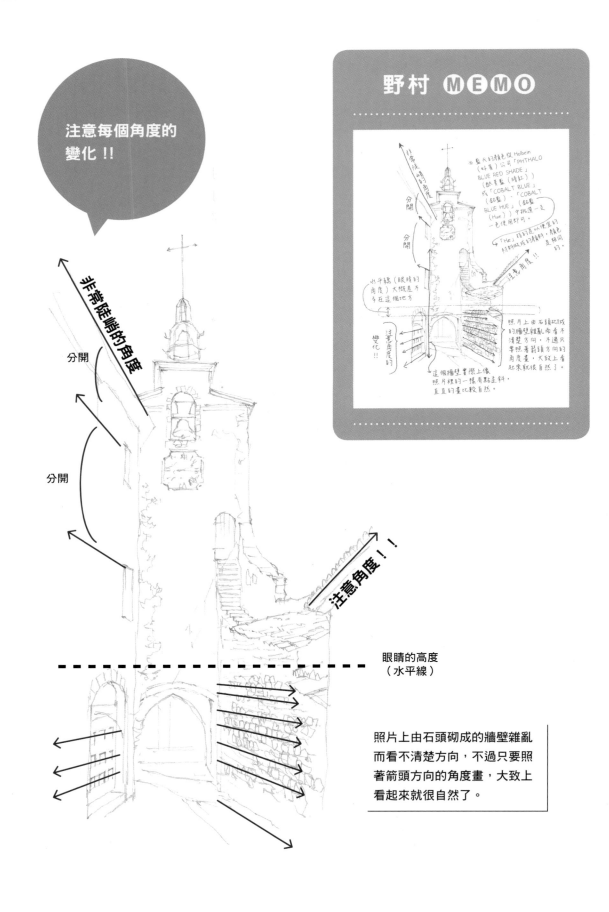

注意每個角度的
變化!!

非常陡峭的角度

分開

分開

野村 MEMO

眼睛的高度
（水平線）

照片上由石頭砌成的牆壁雜亂
而看不清楚方向，不過只要照
著箭頭方向的角度畫，大致上
看起來就很自然了。

上色看看吧！

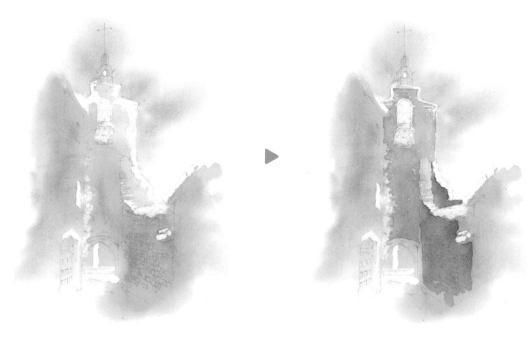

1 先塗天空再塗牆壁的顏色

一開始先塗背景藍天的顏色，等顏料乾了之後再塗牆壁的顏色。

2 影子中的濃淡

因為影子中也有濃淡的不同，看起來較濃暗的部分需重複塗色。

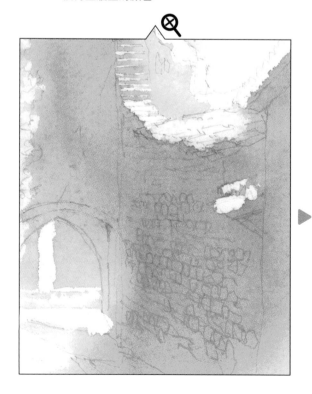

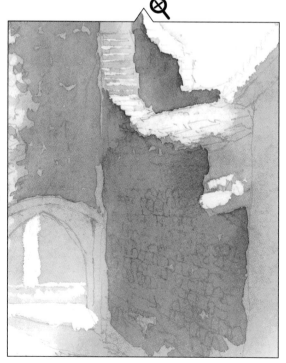

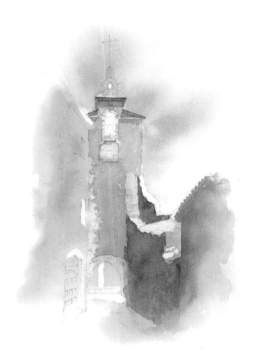

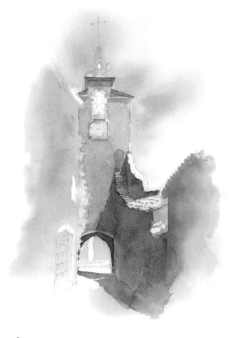

3 牆壁的立體感

因為牆壁也有厚度和立體感，讓顏色形成濃淡差異，表現出牆壁的質感。

4 老舊的階梯和拱門

拱門的陰暗處和老舊的階梯也畫上可辨識的細微明暗差異，製造出立體感。

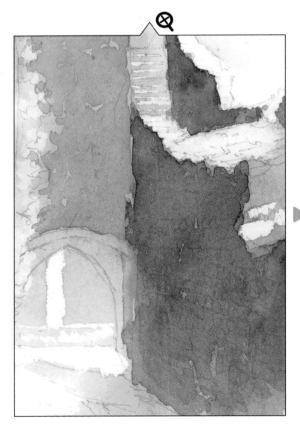

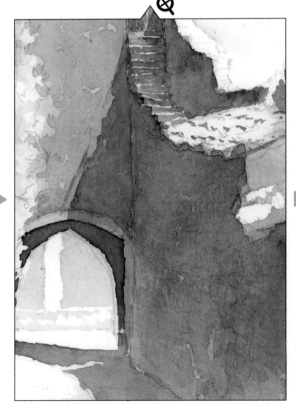

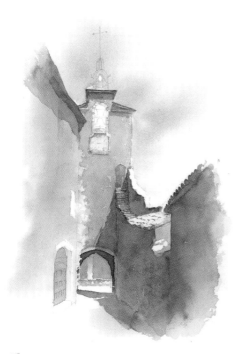

5 屋簷的陰影

塔樓和建築物的屋簷上看得到日光投影而下
所造成的陰影,描繪陰暗面時需表現出屋簷
的立體感。

6 描繪細部

描繪塔上的鐘和牆上的時鐘等細部的形狀。
部分勾勒深濃的顏色使陰暗的部分呈現出立
體感。

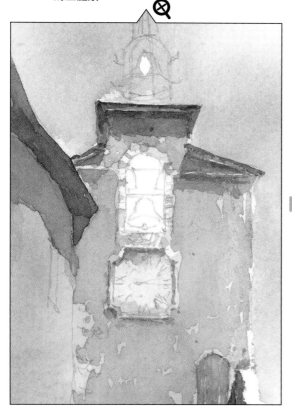

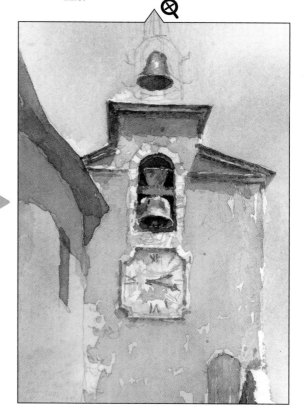

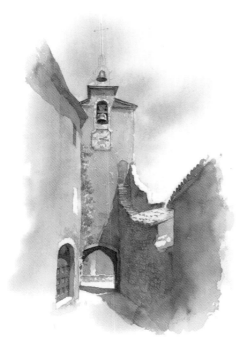

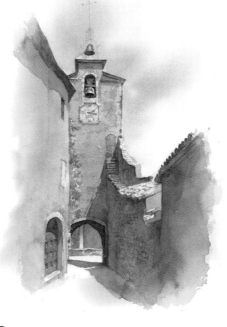

7 門扉的形狀

畫上比牆壁凹進去一點的門框形狀及牆壁的
厚度。日光的影子畫得深一點，表現出陽光
的強度。

8 描畫堆砌的石牆

描繪像是壁面快要崩塌的石牆形狀。因為是
古老的牆垣，注意排列不要畫得太整齊。

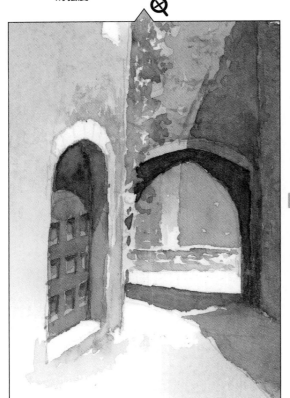

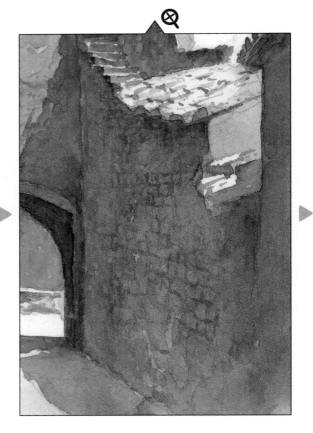

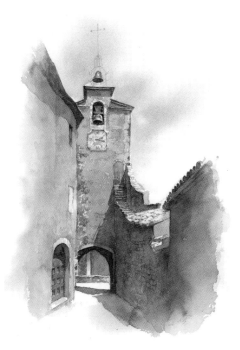

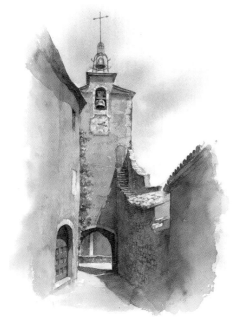

9 壁面的材質特性

用混合的紅赫色描繪灰泥粉刷的壁面時，殘留些許筆尖的觸感來表現材質特性。

10 細節的收尾

仔細描畫在拱門對面可見的小小牆壁及石牆來為畫作收尾。

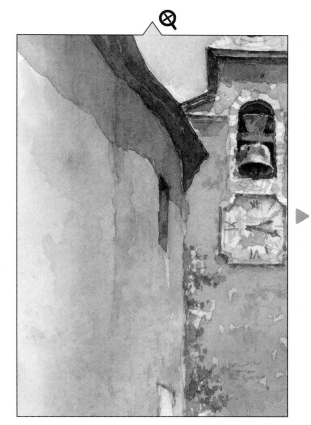

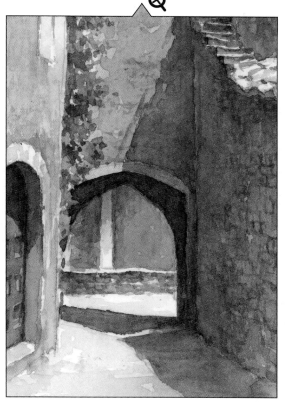

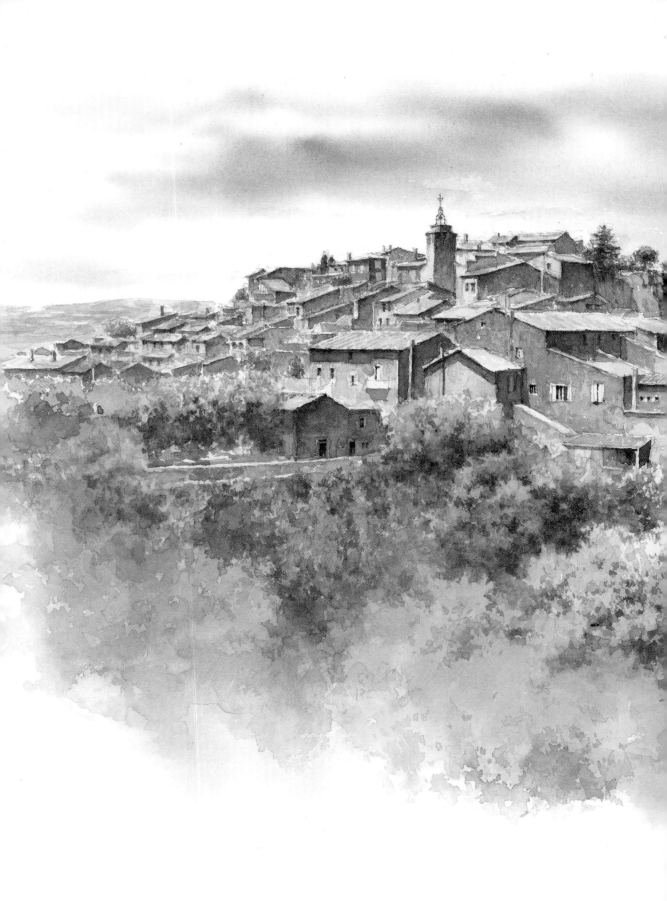

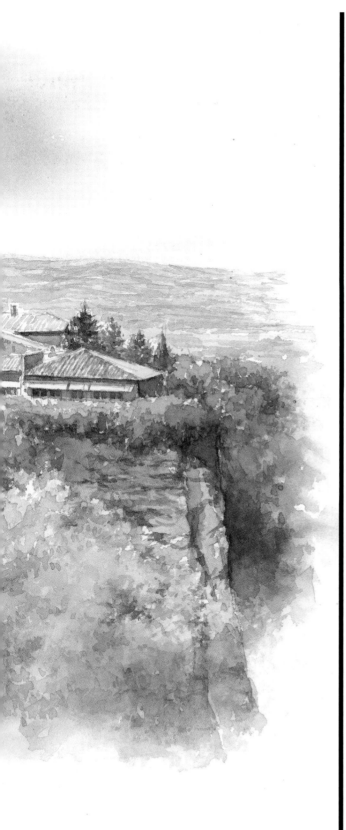

法國・魯西雍
ROUSSILLON

普羅旺斯村落的黃土岩石表面

魯西雍是一座位在小丘上的村落。村莊的周圍有幾處黃土採空區的懸崖，構築成獨特的景觀。距離村落中心步行五分鐘左右的地方，有能將全村及延伸於村落對面的呂貝宏田園一覽無遺的絕佳展望地點，我畫下從那裡眺望的景色。在現場寫生或是依照相片作畫，這裡有無論畫多少次都不會膩的風景。

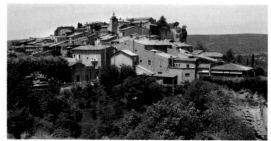

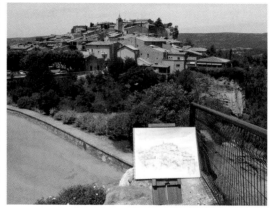

不要太在意細小密集的部分，屋頂和屋簷大致畫成水平就可以了。

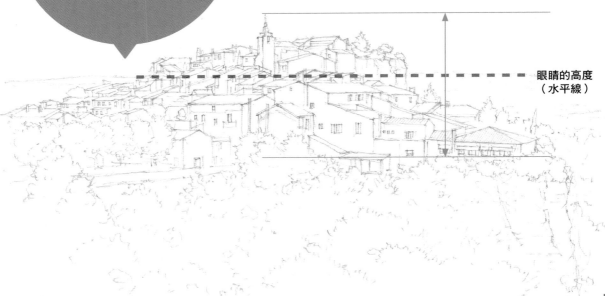

眼睛的高度
（水平線）

建築物密集的部分大約收束在整體構圖（圖畫紙短邊）三分之一的大小。
垂直方向不要畫得過長，以橫向較長（全景）的方式作畫。
在圖畫紙的上下方留白的感覺。

野村 ⓂⒺⓂⓄ

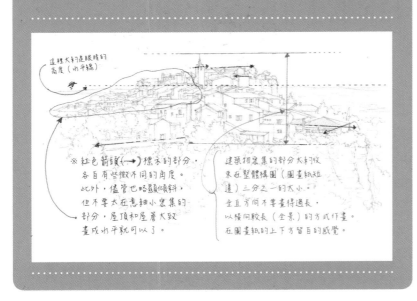

這裡大約是眼睛的高度（水平線）

※ 紅色箭頭（→）標示的部分，各自有些微不同的角度。此外，儘管也略顯傾斜，但不要太在意細小密集的部分，屋頂和屋簷大致畫成水平就可以了。

建築物密集的部分大約收束在整體構圖（圖畫紙短邊）三分之一的大小。垂直方向不要畫得過長，以橫向較長（全景）的方式作畫。在圖畫紙的上下方留白的感覺。

眼睛的高度
（水平線）

1 從鐘樓開始畫

首先從作為基準也是村落標誌物的鐘樓（時鐘塔）開始畫。

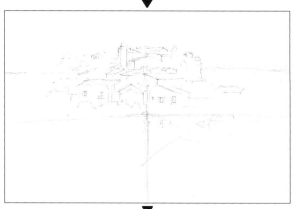

2 加上家家戶戶的街景

以鐘樓為基準，加上家家戶戶向左右延伸的樓房。

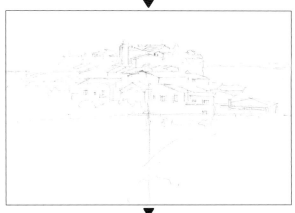

3 將右端的懸崖也納入構圖中

將右端懸崖加入構圖，表現出這座村落獨特的景觀特色。

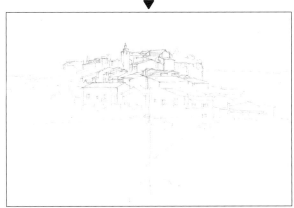

4 畫上細微的形狀

畫上屋頂及窗戶等細小的形狀，表現出建築物的真實感。

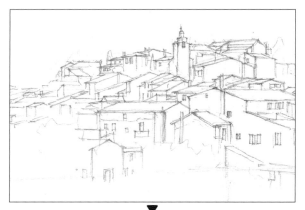

5 描繪層層疊疊的屋頂

鐘樓左側平緩傾斜的地方,像雕刻一樣以短直線描繪複雜重疊的屋頂。

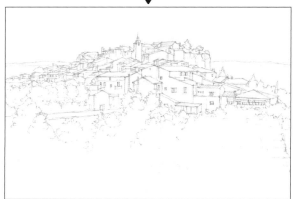

6 周圍林木的形態

可以看見建築物的範圍意外很窄,畫上周邊大量占據視線的樹木及森林的形狀。

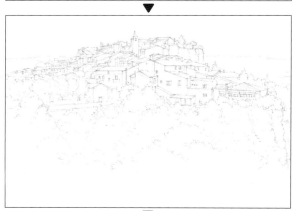

7 構圖的下半部是樹木

不要讓樹木的形狀變得單純,畫的時候要多加些變化。

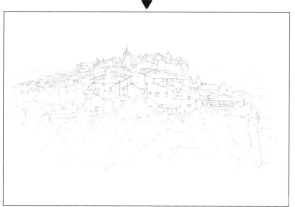

8 草稿完成

加上更多細節的形狀,完成草稿。

上色看看吧！

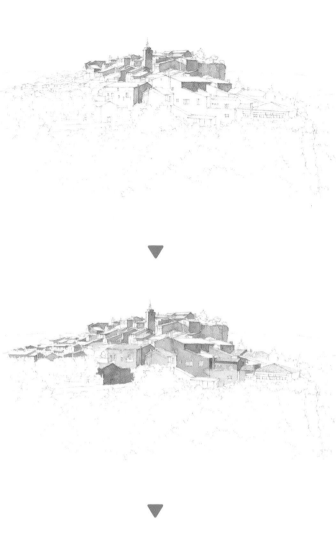

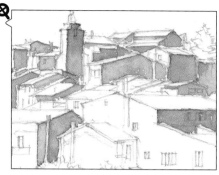

9 從建築物的陰影開始上色

從建築物背光側的牆壁顏色開始上色。

10 展現色彩變化

為了不要讓畫面變成單純的色塊，在顏料尚未風乾前混入不同顏色，使色彩更加多樣。

11 樹木的綠色

周圍樹木的綠色要多加一點水，以淡化後的綠色來塗。

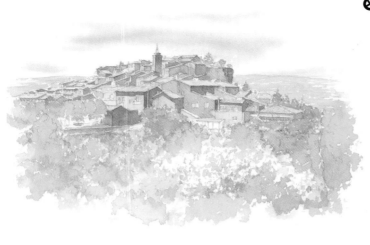

12 為天空上色

先以清水薄薄塗一層，並在水分乾燥前以鈷藍色滴上數滴，讓天空染色。

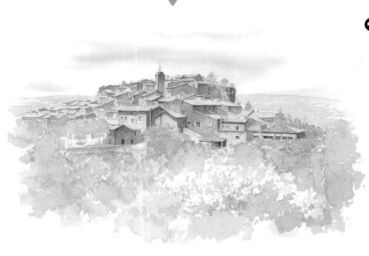

13 建築物的影子

屋頂和屋簷下因日光照射而形成的影子要畫得深，凸顯出對比以營造立體感。

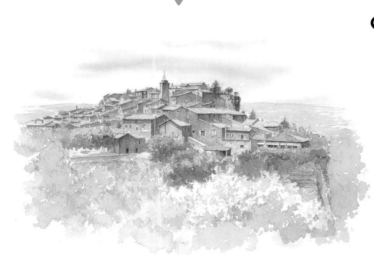

14 樹木的立體感

枝葉陰暗的部分重複塗色，以展現蓊鬱茂密樹葉的立體感。

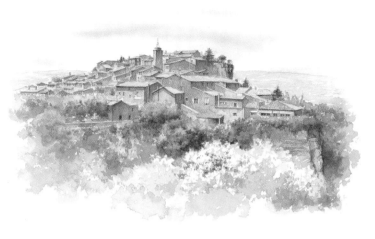

15 描畫懸崖

懸崖凹凸不平的表面也畫出深淺差異，表現出立體的感覺。

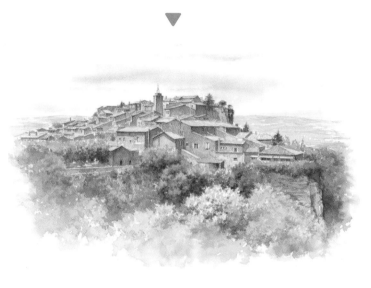

16 葉子的形狀

畫近處的葉子時，善用畫筆的筆觸來表現葉子的形狀。

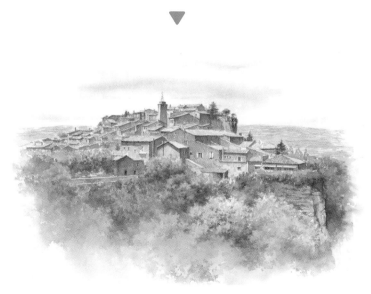

17 遠處的山丘

橫亙於遠方的山丘斜面以淺色來畫，重複以橫向的筆觸來上色。

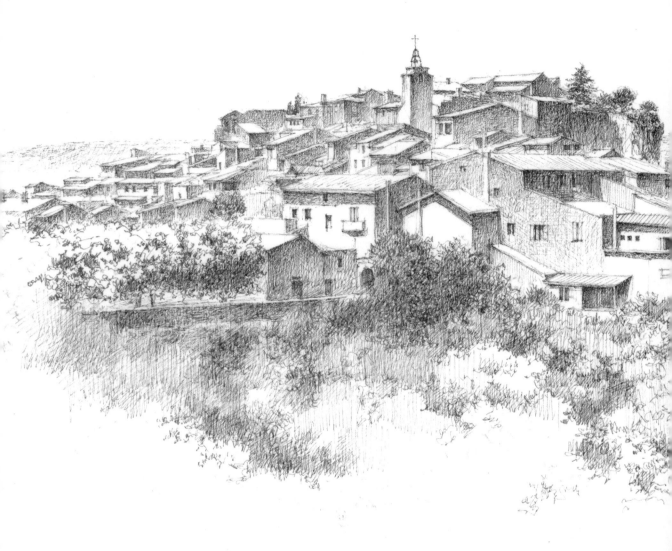

【使用的筆】

一般稱作代針筆或是代用針筆的筆,雖然墨水是水性,但因為風乾後具有耐水性,所以也可以在上面著色。這張畫使用的是日本 DELETER 公司製的「NEOPIKO Line 3(ネオピコライン 3)」,顏色是灰色,口徑約 0.05mm 及 0.1mm。

筆的使用方式 1

影線(hatching)

立起筆尖使用時,能以銳利的線畫出影線
(hatching)。

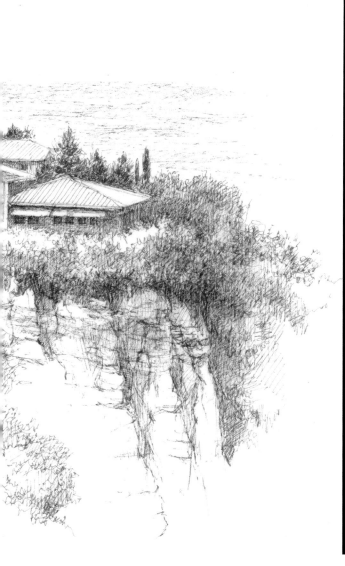

法國・魯西雍
ROUSSILLON

以代針筆
描繪魯西雍村
的全景

這是個被獨特色彩覆蓋的美麗村落，但我想以單色的筆來畫畫看。筆和鉛筆不同的地方是細部的形狀和輪廓較不容易模糊，能輕易表現歐洲等地石造的建築物硬質的凹凸層次感，也和銳利的筆觸非常合拍。

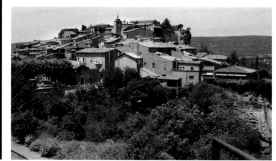

筆的使用方式 2

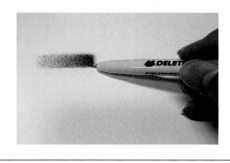

柔和的筆觸

稍微將筆傾斜，使用筆尖側面作畫，可以畫出若隱若現柔和的筆觸。

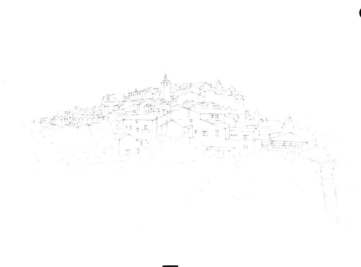

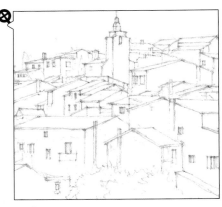

1 勾勒輪廓

依照鉛筆的草稿線，用筆勾畫出
建築物的輪廓。

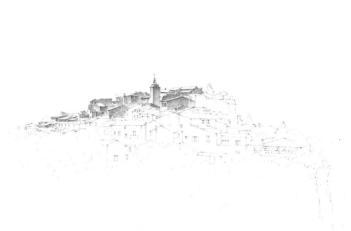

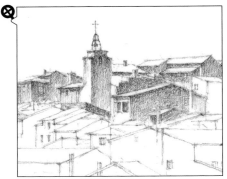

2 加上陰影

將筆稍微橫放，以朦朧的筆觸畫
陰影。

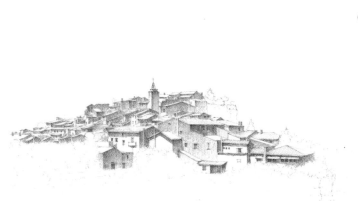

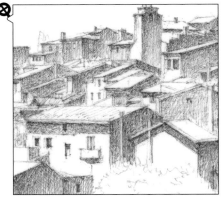

3 畫上細小的形狀

描畫窗戶等細小物件的形狀。

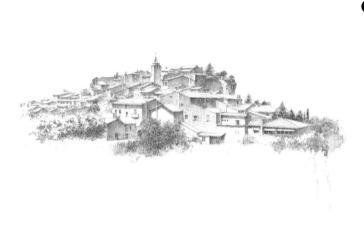

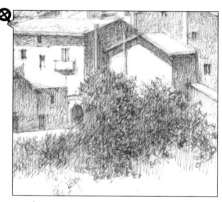

4 描繪樹木

重疊朦朦朧朧的筆觸，畫出枝葉柔嫩的感覺。

▼

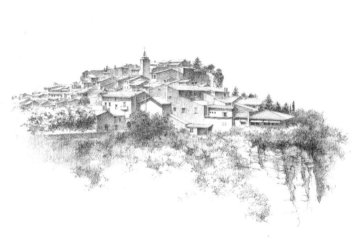

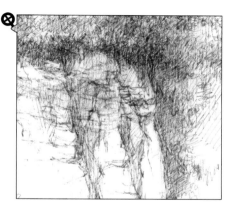

5 懸崖

稍微立起筆尖，以銳利的筆觸描繪陡峭的懸崖。

▼

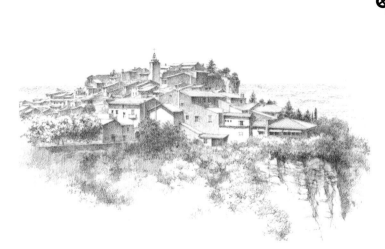

6 遠方的山丘

將筆尖橫放，以極輕微的力道撫過紙的表面，淡淡的描繪。

街角的古門扉

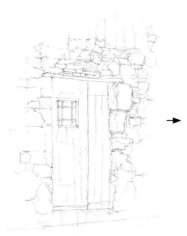 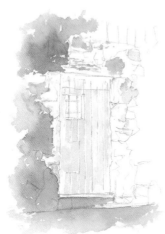 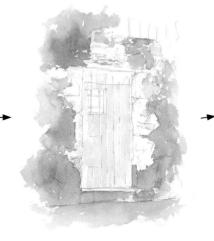

描繪時注意牆上石頭外觀嚴整的排列及大小不一的形狀。

上色時讓土黃色和橘色等幾種顏色有交錯散亂的效果。

展現顏色的深淺,讓牆壁有凹凸感。

窗格的影子

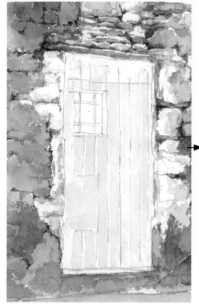 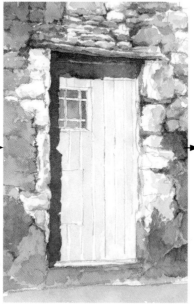 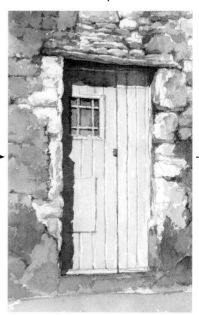

以淡藍色塗滿整個門扉。

加深日影的影子,強調對比。

小格子也要畫上影子,展現出立體感。

石牆

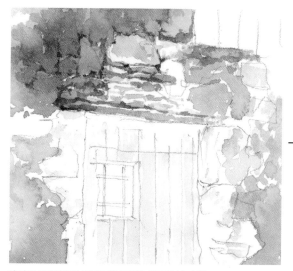

畫出石頭邊緣的明亮感及接縫處陰暗的感覺。

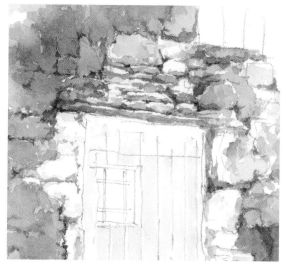

加強描繪石頭和石頭間的陰暗,表現出石頭的厚度。

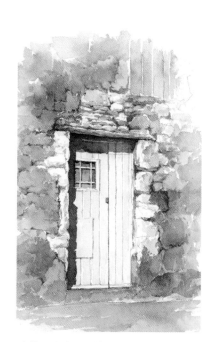

由於是古老的石牆,不只要畫出明確的
輪廓,也要畫出模糊不清的輪廓,以彰
顯出變化。

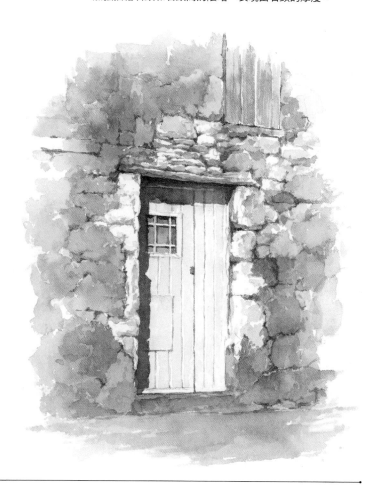

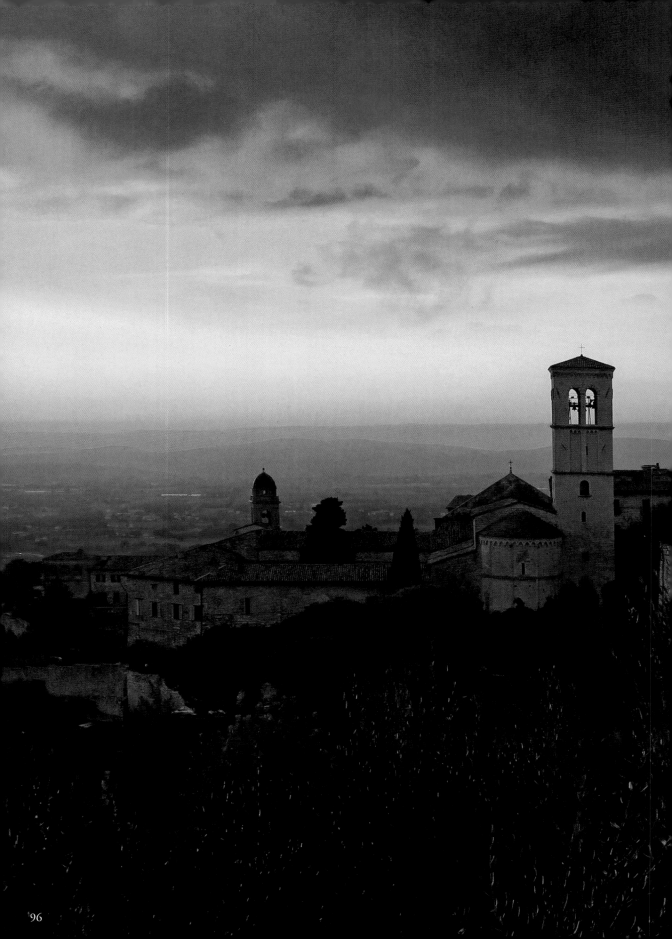

Assisi 義大利
亞西西

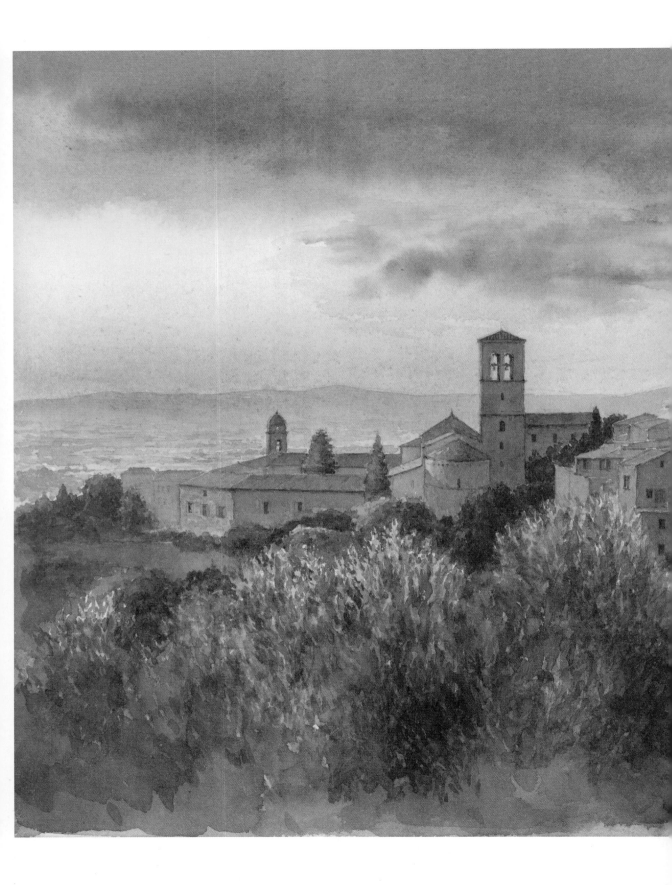

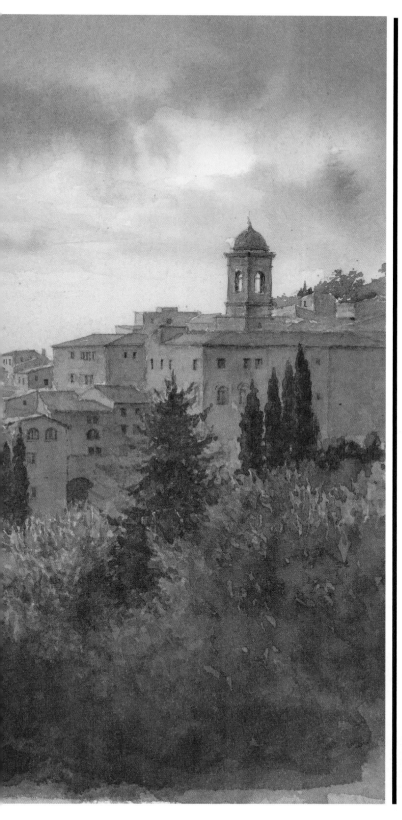

義大利·亞西西
ASSISI

聖嘉勒聖殿前望見的夕景

位於約義大利中央區域的古都亞西西，因為是聖方濟各的出身地而廣為人知，也是基督教的朝聖地。在山坡斜面延伸的城鎮上排列著各式各樣的教堂及塔樓，從任何角度看都是千變萬化的美景。此外，「亞西西聖方濟各聖殿和其他方濟各會」被列為世界遺產。我畫下了在名勝之一聖嘉勒聖殿前的廣場欣賞到的日落美景。

寫生要點

因為落日時天空中的夕陽餘暉是重點,先從天空開始描繪。

上色看看吧!

1 在水上滴顏料

天空的部分大面積塗上清水,在乾燥前分別將藍色與橘色顏料滴在上面,讓顏料渲染擴散。

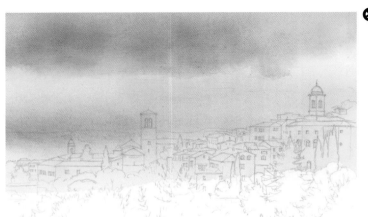

2 再添加顏色

一開始的顏料完全風乾後,再塗上水,並在局部分別滴上橘色和黃色的顏料使其渲染。

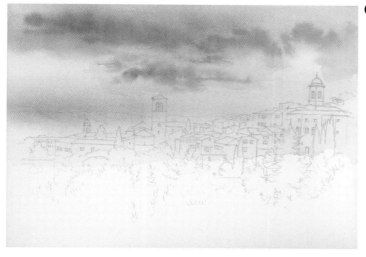

3 塗水後畫雲

等大範圍上色的天空顏色完全風乾
後，以水描繪出雲的形狀。

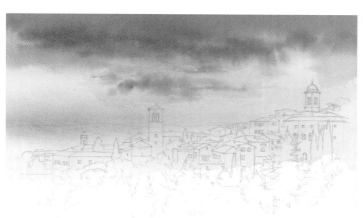

4 製造出雲的效果

從畫雲的地方開始，以水塗染雲層
兩倍大的面積，稍稍將調和得較濃
郁的灰色顏料滴在紙上，使其模糊
暈染。

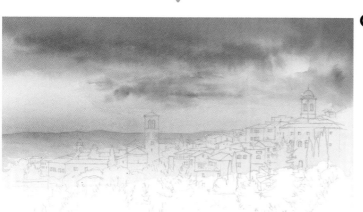

5 遠處的山峰

畫好天空後，以略帶紫色的灰色調
描畫朦朧的遠山。

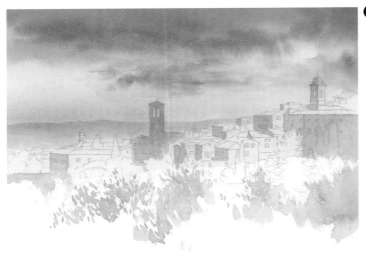

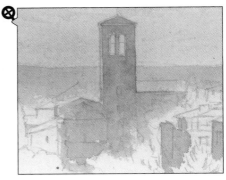

6 建物以剪影方式呈現

建築物以尚且明亮的黃昏天色為背景，描畫時帶有皮影戲般的剪影印象。

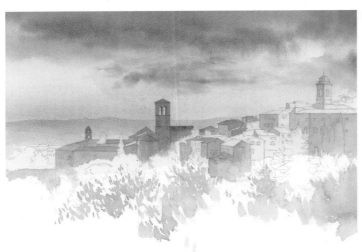

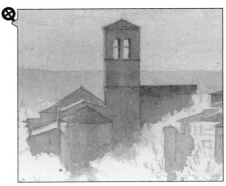

7 畫上更暗的顏色

建築物與身邊的橄欖樹林等，與天空的顏色相對，塗上較暗的顏色。

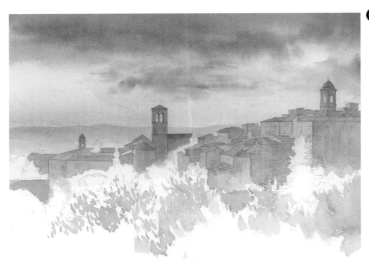

8 建築物的立體感

儘管建築群看起來像剪影，也有分明亮的牆壁和陰暗的牆壁，畫出兩者的區別，彰顯建築的立體感。

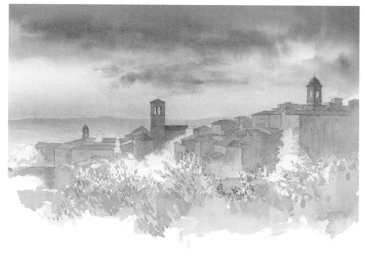

9 枝葉也加入深淺區別

橄欖的枝葉也看得出明暗區別，
描畫時一邊改變深淺節奏。

▼

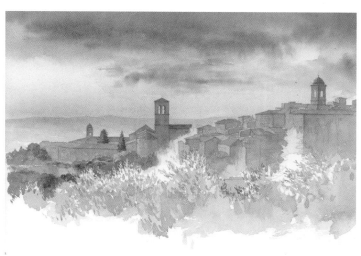

10 樹木要畫得濃暗

描繪以建築物為背景的樹木時，
以深色將樹木畫得暗些。

▼

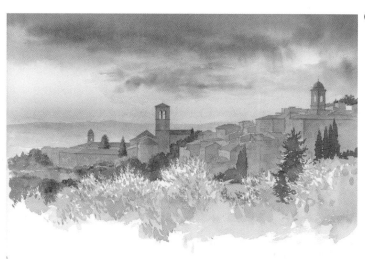

11 加上其他樹木

加上在建築物縫隙間可見的樹。

12 橄欖葉上色的順序

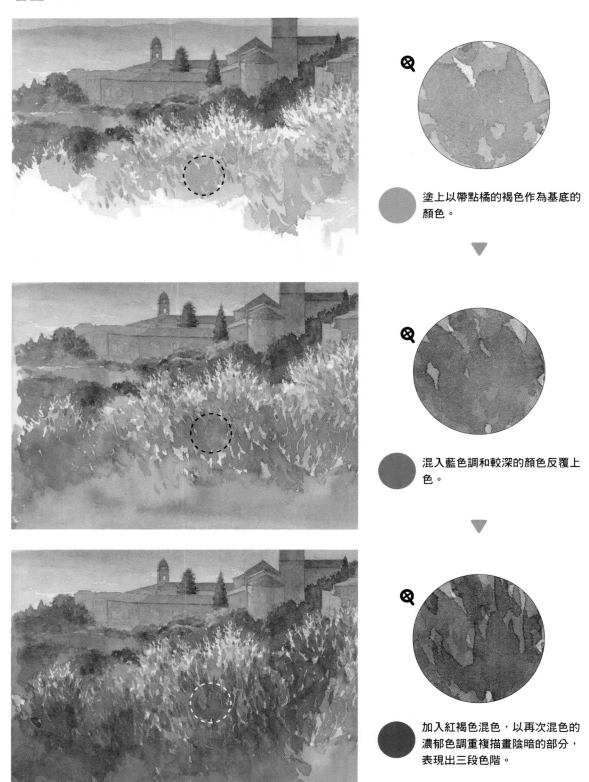

塗上以帶點橘的褐色作為基底的顏色。

▼

混入藍色調和較深的顏色反覆上色。

▼

加入紅褐色混色,以再次混色的濃郁色調重複描畫陰暗的部分,表現出三段色階。

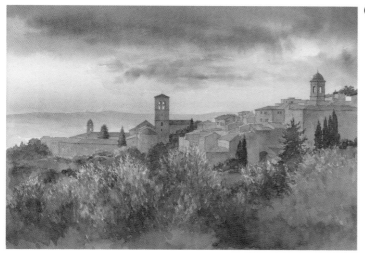

13 樹木的剪影

由於有各式各樣的樹木，作畫時不
要讓樹的形狀變得單純一致。

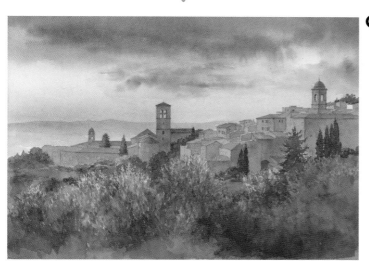

14 畫上濃濃的陰影

森林陰暗的部分要畫得更深濃，以
畫出和明亮部分的對比。

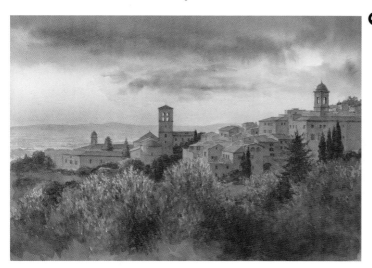

15 橄欖葉的明亮色調

背景暗色調的地方上色時，要為看
起來較明亮的枝葉留白。

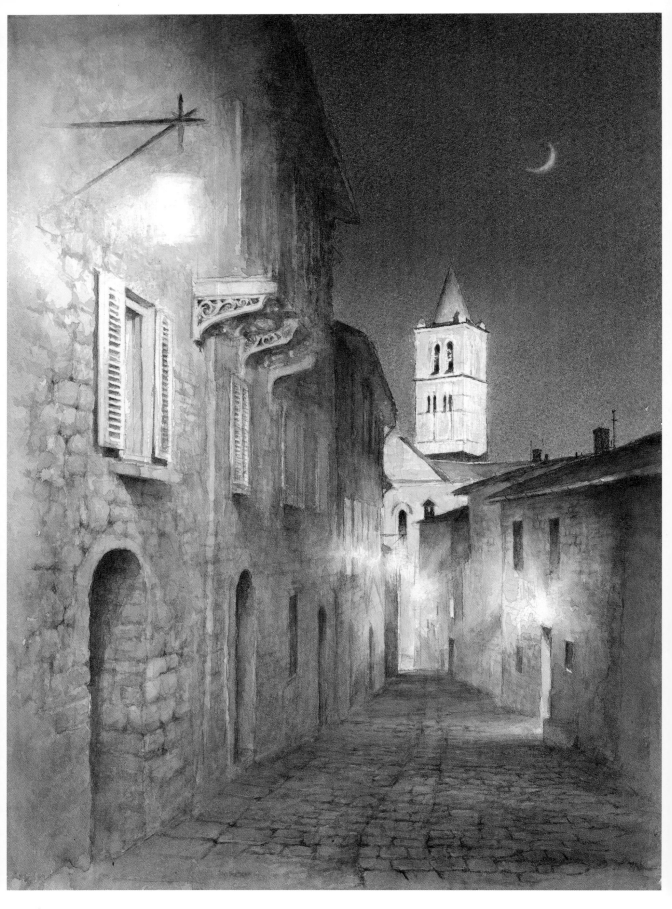

義大利・亞西西　ASSISI

亞西西的小巷
一夜景

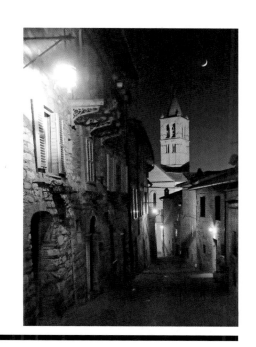

夕陽西沉後，小巷裡的人影漸次消失，路燈浮映在古典建築物的石壁上。而被燈光照亮的鐘樓因增加了亮光而顯得閃耀而高聳。晴朗無雲的天空，一彎新月清晰的浮在空中。

上色看看吧！

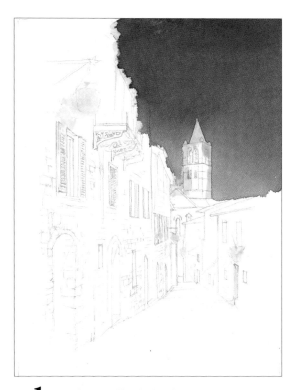

1 以留白膠覆蓋鐘樓
以留白膠覆蓋鐘樓，以夜空泛著藍色的顏色塗滿其他地方。

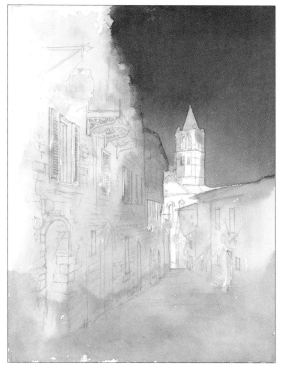

2 將留白膠塗在光的地方
路燈等放出光芒的部分塗上留白膠，牆壁和石板路塗滿顏色。

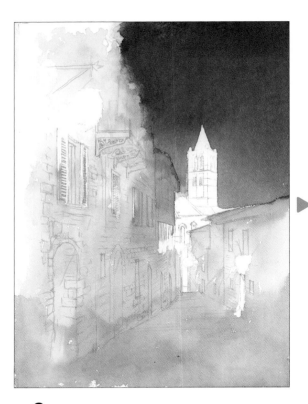

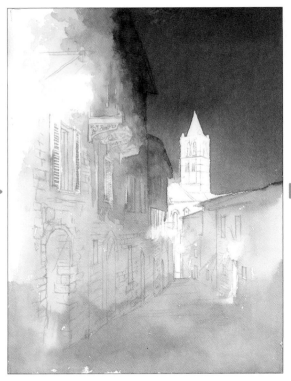

3 剝除乾燥後的留白膠

著色的顏料完全乾燥後，以手指或其他工具將乾掉的留白膠刮除。

4 勾勒建築物的輪廓

牆壁的上方、建築物屋簷的輪廓塗上陰暗的顏色來表現。

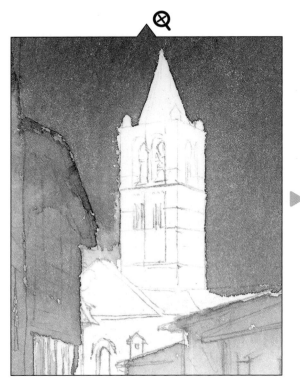

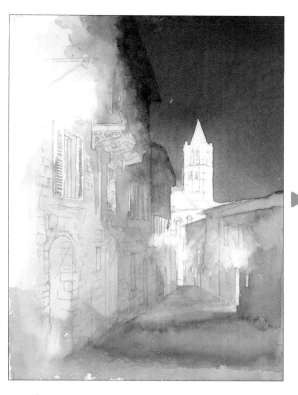

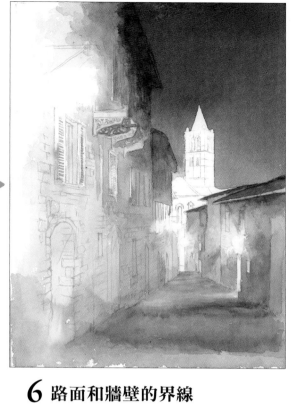

5 石板路的上色準備

為了描繪古老的石板地，渲染顏料以作為展現石板地質感的基底。

6 路面和牆壁的界線

建築物的牆壁及路面的界線以稍濃的色調重疊，表現出兩者的分界。

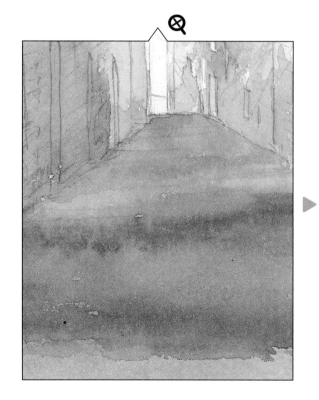

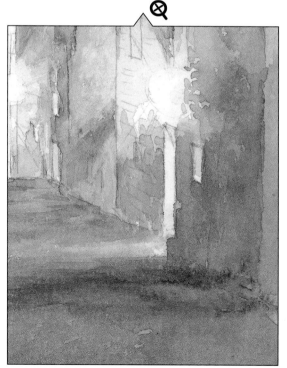

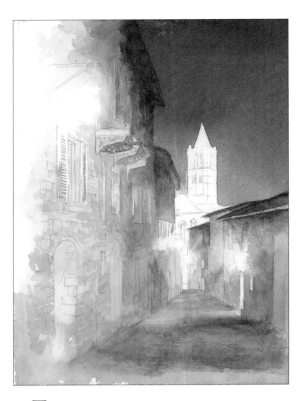

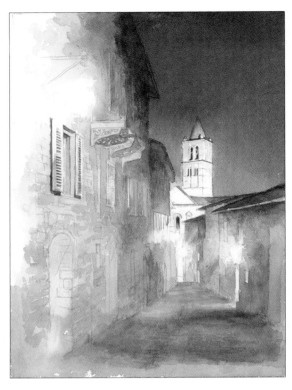

7 描畫石牆

殘留畫筆的筆觸，開始描繪石頭堆砌的牆壁。

8 鐘樓的細節

鐘的部分和窗戶等陰暗部分的影子，確實的塗上暗色調，呈現出與明亮部分的對比。

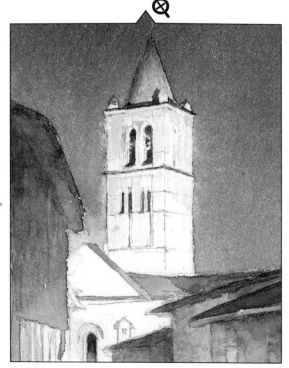

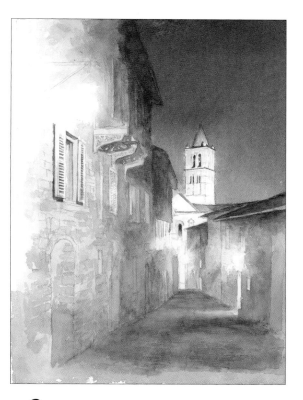

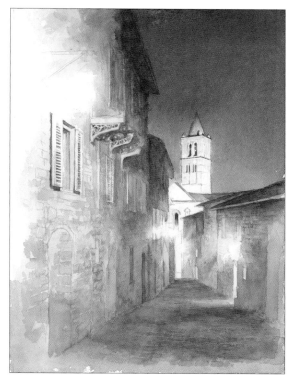

9 畫出石牆的質感

拱形的入口也是石頭砌成的，所以要將石頭的形狀畫出來。

10 陽台的細部

支撐陽台的金屬裝飾花樣及被燈光照射後的影子等地方也要仔細的描繪。

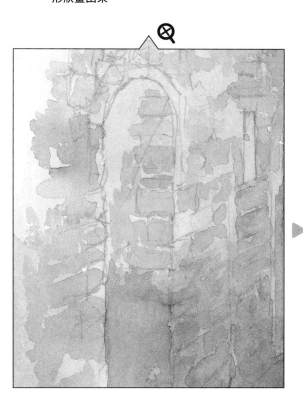

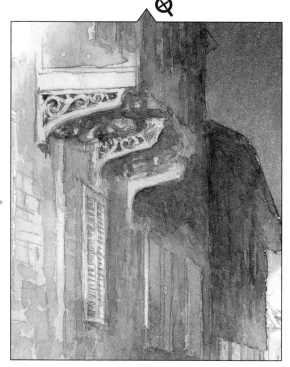

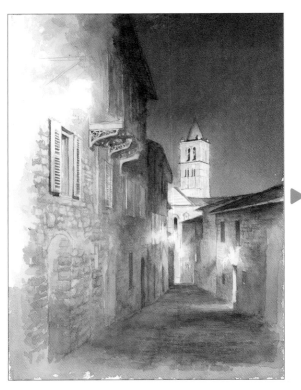

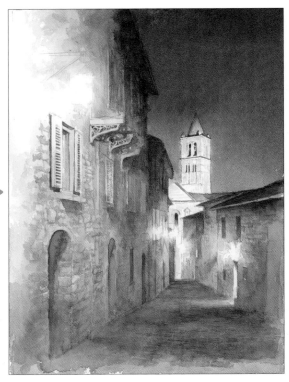

11 石頭的立體感

留下畫筆的觸感,為已經畫好的石板路基底加上影子,畫出凹凸不平的立體感。

12 燈影

畫出路燈的光照射出來的影子。

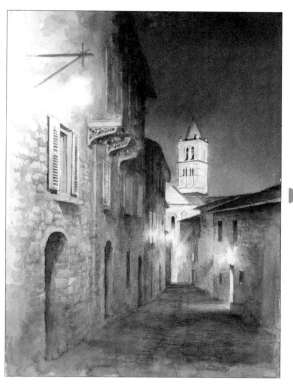

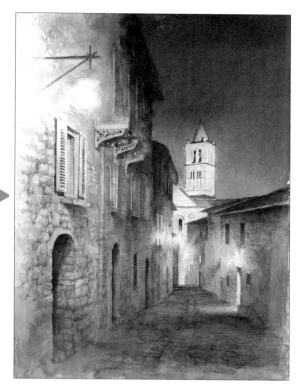

13 路燈的光

在路燈的周圍塗上深濃的色彩，展現光芒擴散的樣子。

14 影子部分收尾

畫出在影子中可見的些許形狀，為影子的部分收尾。

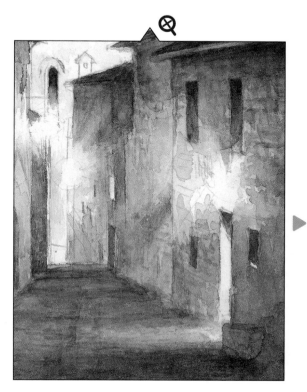

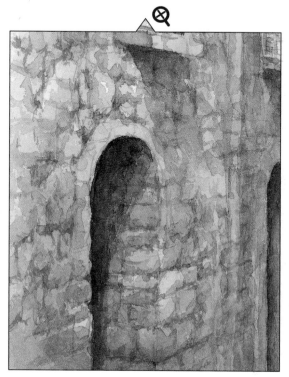

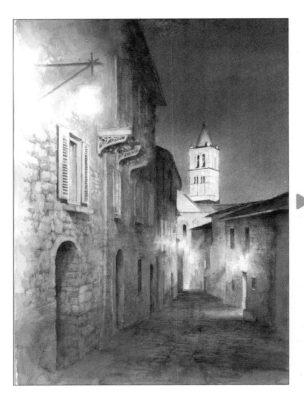

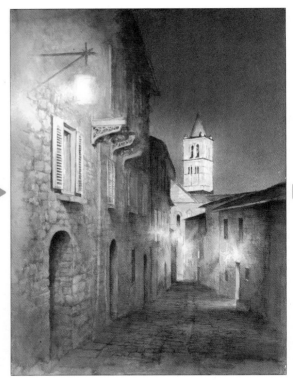

15 凸顯亮光

加深整體的色調,讓光芒的亮度更加明顯閃亮。

16 牆壁部分收尾

仔細畫出光照射到的牆壁細節,為牆壁的部分收尾。

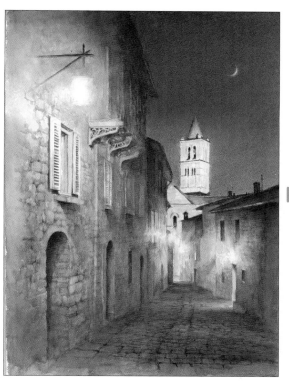

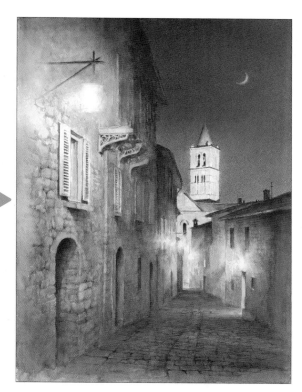

17 月亮

以混合白色顏料的黃色細細描繪月亮，再以色
鉛筆收尾。

18 細節收尾

以極細的畫筆和筆頭削尖的色鉛筆加強細節
做收尾。

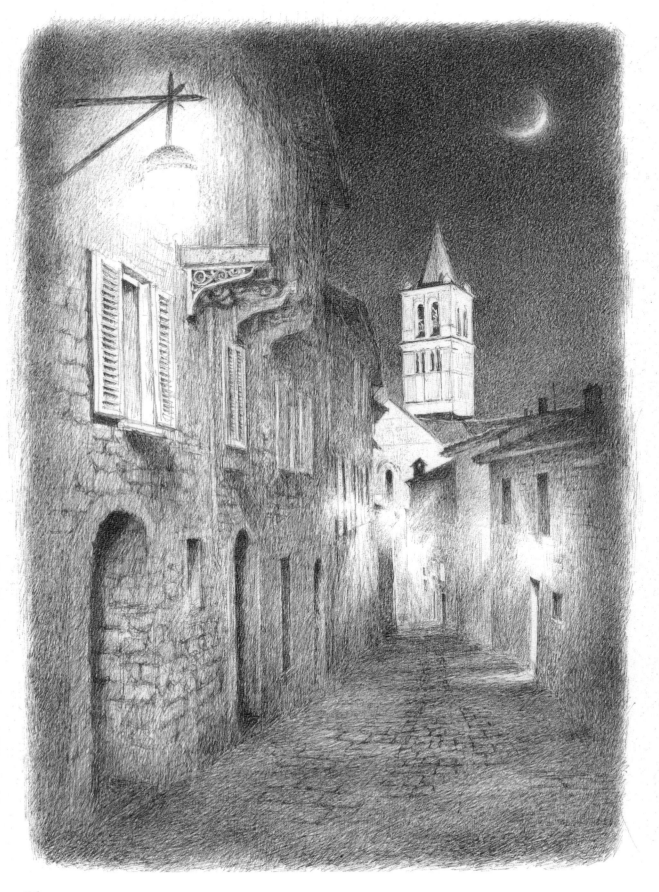

義大利・亞西西　ASSISI

用代針筆描繪亞西西的小巷 —夜景

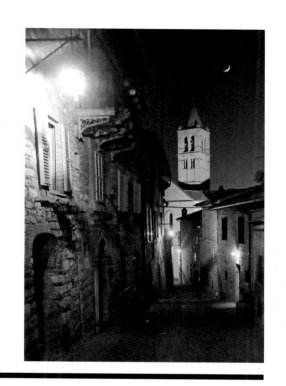

被平穩的光芒包裹的亞西西夜晚，以代針筆畫了一幅將主題聚焦在光與影的畫作。畫面由單色構成，儘管沒有顏色，也能描繪出有溫度的光芒及寧靜小巷的氛圍。

以代針筆畫下同一風景主題

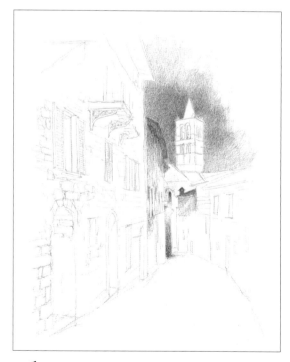

【使用的筆】

這幅畫使用的是第 90 頁介紹的日本 DELETER 公司製「NEOPIKO Line 3（ネオピコ ライン 3）」，顏色是灰色，口徑約 0.05mm 及 0.1mm。

1 勾勒建築物

屋簷比較暗的部分，稍微增加筆壓，以較濃郁的顏色開始作畫。

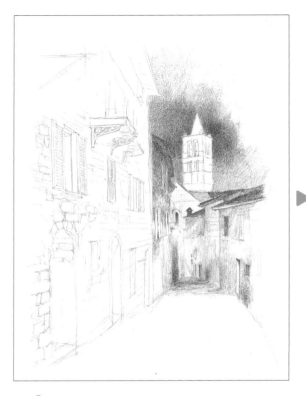

2 光與影

建築物的牆壁要畫得暗,將路燈周圍留下明亮的空白。

3 路面的光

為延伸至路面的光留下朦朧的空白,周遭畫得更陰暗些。

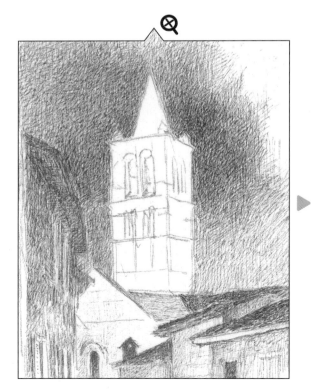

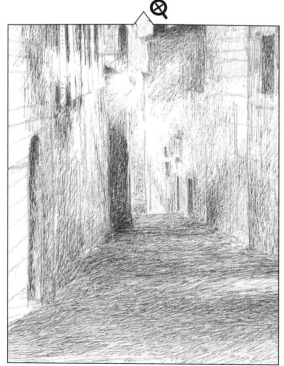

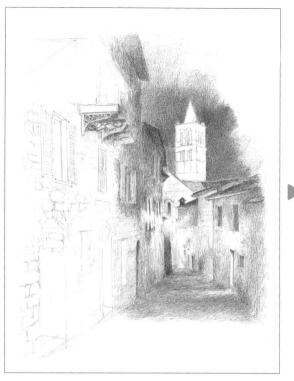

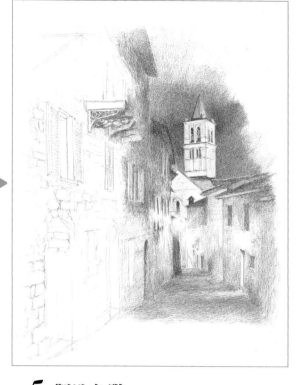

4 繼續描繪細節

窗戶及陽台等處的細部形狀也要畫出。

5 製造色階

活用紙的白色部分作為光的中心,並以平順的
色階讓色彩漸漸變暗。

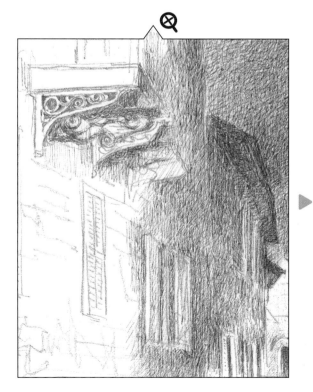

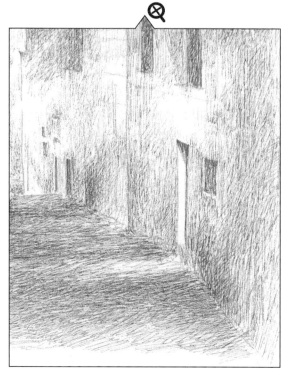

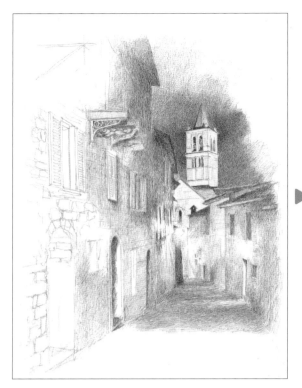

6 塔的細部

被燈火照亮的塔，細部亦有很強的明暗對比，
影子要確實畫得陰暗。

7 細節的描繪

以代針筆特有的細膩感繼續描繪街景。

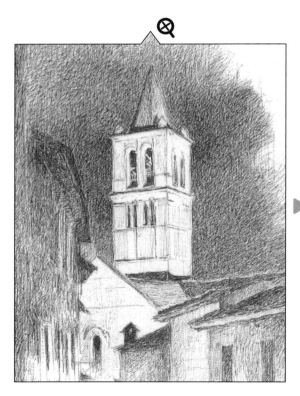

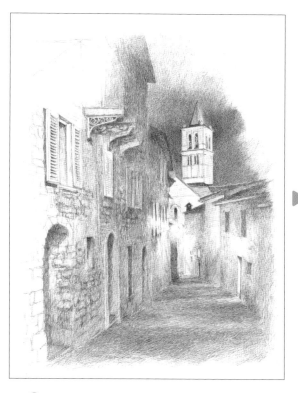

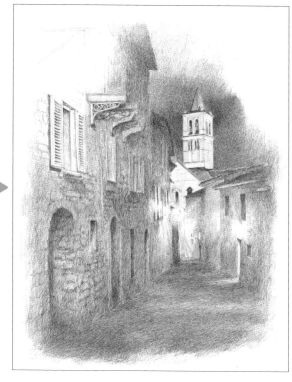

8 石頭的質感
牆壁上些微凹凸不平的石頭也要細細刻畫。

9 柔和的光芒
仔細描繪光亮處到陰影間的推移變化,創造明暗的色階。

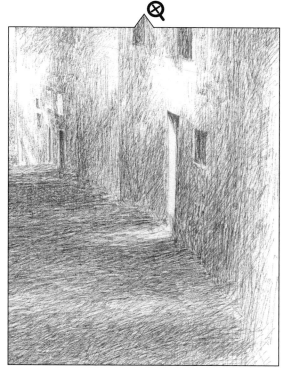

描畫月景

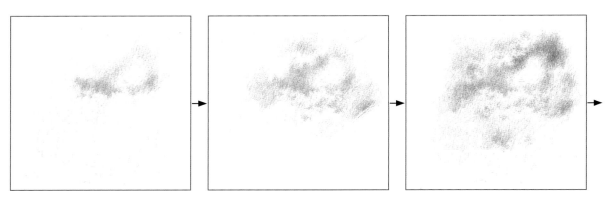

以模糊淺色的筆觸描畫月亮四周。

慢慢地加深顏色，襯托出月色的明亮。

畫影子時，為被明亮月色照耀的雲的輪廓留下空白。

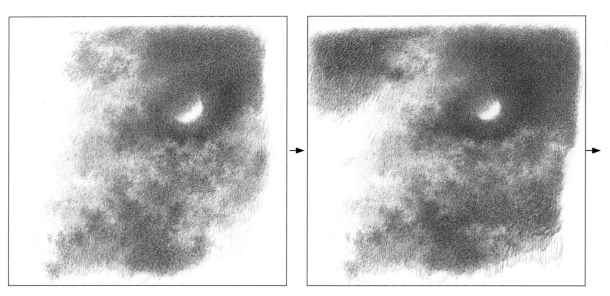

以較粗的筆觸大致描繪整體對比。

慢慢重疊筆觸，增加陰暗處的密度。

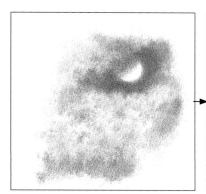 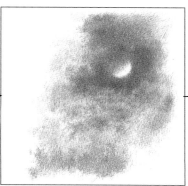 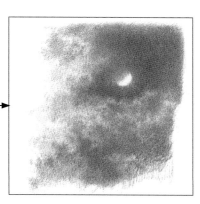

將月亮四周畫得更深，強調光芒。　繼續描畫雲的影子，表現出夜空全　加大塗暗的範圍，完善整體構圖。
　　　　　　　　　　　　　　　　　貌。

以色鉛筆上色後完成

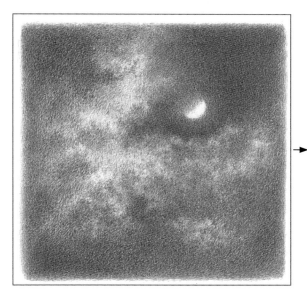 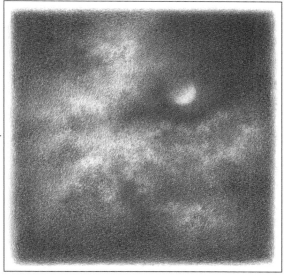

雲中的影子也要凝神細細重疊筆觸，畫出雲的質感。　最後以色鉛筆淡淡著色就完成了。代針筆的筆觸和色
　　　　　　　　　　　　　　　　　　　　　　　鉛筆的粒狀感重疊後，畫出了充滿夢幻感的收尾。

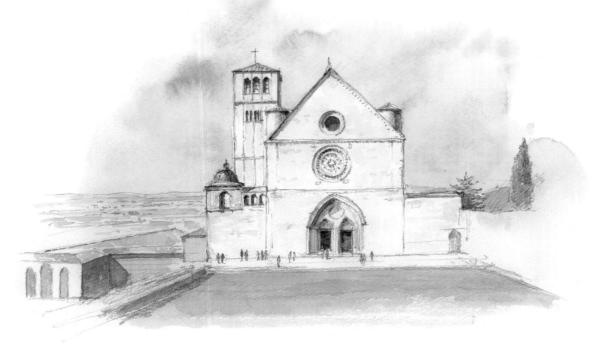

「聖方濟各聖殿」（下圖同）

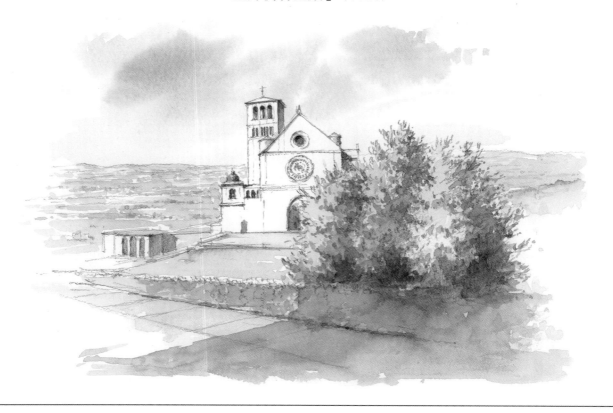

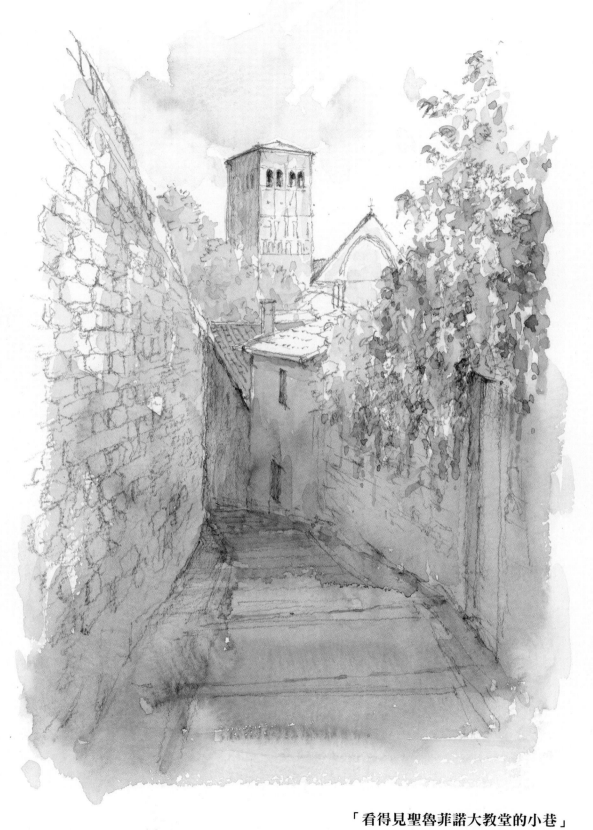

「看得見聖魯菲諾大教堂的小巷」

「路旁的瑪麗亞」

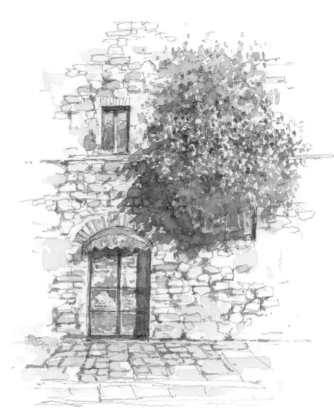

「街角」

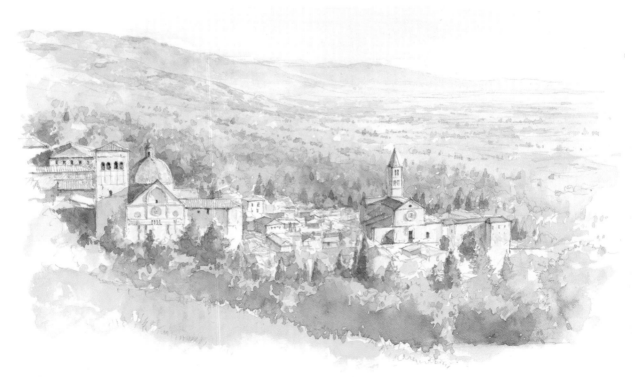

「於馬焦雷古堡（大城塞）遠眺的景色」

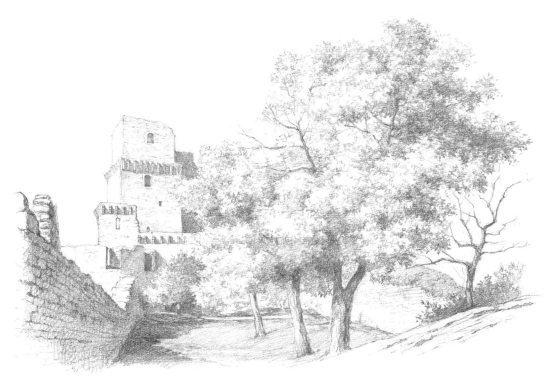

「馬焦雷古堡」（下圖同）

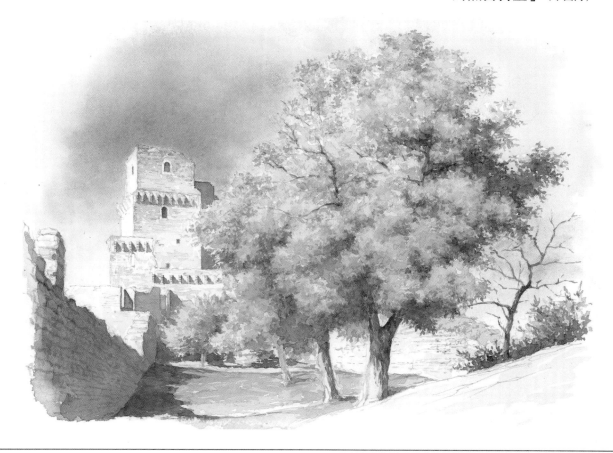

著者　野村重存（Nomura Shigeari）

1959 年出生於東京。自多摩美術大學研究所畢業。

多摩美術大學兼任講師，並擔任文化講座講師等職務。

曾擔任 NHK 教育電視節目「趣味悠悠」2006 播放的「風景素描開心一日遊」、2007 年播放的「彩色鉛筆風景素描開心一日遊」、2009 年播放的「日本絕景素描遊記」三系列中擔任講師，並編寫教材。現於 TBS 電視台綜藝節目「壓力大戰！！」水彩單元擔任評審。

著有『野村重存 絶対に受けたい水彩画講座』『野村重存 ゼロからのデッサン教室』『増補改訂版 今日から描けるはじめての水彩画』『野村重存のそのまま描けるえんぴつ画練習帳』『日帰りで楽しむ風景スケッチ』『野村重存の一本描きスケッチ』『野村重存「水彩スケッチ」の教科書』『DVD でよくわかる三原色で描く水彩画』『野村重存「なぞり描き」スケッチ練習帳』『シャープペンではじめる！大人のスケッチ入門』『野村重存による　絵を描くための風景の写真集』『風景を描くコツと裏ワザ』『水彩画で巡る 日本の名勝 47』『※ 風景スケッチ モチーフ作例事典』『※ 鉛筆スケッチ モチーフ作例事典』『※12 色からはじめる水彩画混色の基本』（※ 繁中版將由北星圖書公司出版）等書。

此外亦執筆、監修雜誌專欄。每年主要以舉辦個展的方式發表作品。

staff credit

攝影────────松岡伸一
書籍設計────────横井孝藏

與野村重存一起巡遊
水彩寫生之旅
描繪森林、流水與街景

作　　者　野村重存
翻　　譯　楊易安
發 行 人　陳偉祥
出　　版　北星圖書事業股份有限公司
地　　址　234 新北市永和區中正路 462 號 B1
電　　話　886-2-29229000
傳　　真　886-2-29229041
網　　址　www.nsbooks.com.tw
E－MAIL　nsbook@nsbooks.com.tw
劃撥帳戶　北星文化事業有限公司
劃撥帳號　50042987
製版印刷　皇甫彩藝印刷股份有限公司
出 版 日　2021 年 5 月
I S B N　978-957-9559-75-1
定　　價　450 元

如有缺頁或裝訂錯誤，請寄回更換。

國家圖書館出版品預行編目（CIP）資料

與野村重存一起巡遊 / 水彩寫生之旅：描繪森林、流水與街景/野村重存作；楊易安翻譯. -- 新北市：北星圖書事業股份有限公司, 2021.05
　面；　　公分

　ISBN 978-957-9559-75-1（平裝）

　1.水彩畫　2.素描　3.繪畫技法

948.4　　　　　　　　　　110000761

臉書粉絲專頁　　　　LINE 官方帳號